蔡孟珍 著

琵琶記的表演藝術

臺灣學生書局印行

序

戲曲，始終是我想投注夢想的一個領域。因此，從大學時代唱曲習戲，畢業任教中學，入師大擔任助教工作，最後步上大學講臺，我始終認定，人不論生活或為學都要堅持心中的夢想。我也相信，唯有堅持，夢想才可能燦爛繁華，才能穿越生活的零碎與觀念的閉塞，尋找合乎個人生命結構的底蘊。

生活與學術的周遭，時時都會出現值得借鏡的範例。我常思索：範例是層出不窮的，當我們向某種範例學習，同時也將自己帶進了某種治學的格局；而當另一種新格局展現時，我們往往會對舊有的模式進行反思，在揣摩新舊去取之間，透過過濾與沈澱，從而為學術研究推開另一扇嶄新的大門。

然而，這種自我提昇的艱辛歷程，往往會有背離師門的不明非議，對此，我

卻有另一種思考方位。因為，轉益多師才能突破局限，複雜深邃的古典戲曲內容，在表層的故事情節、文學技巧處理背後，其實還留有龐大的體製、宮調、曲牌、板眼、音韻等核心問題期待解決，規避了這些，則很難得到合理可信的詮釋。假如我們一味地因循，又怎能使教學與研究登上較高的層次。

生命原是不斷發現與重新認識的歷程。自完成博士論文《曲韻與舞臺唱唸》與教授論文《沈寵綏曲學探微》之後，我檢視六年前（一九九五）出版的這本小書，深覺其中許多觀點有待修正。在本次書稿的重新排校中，我對〈談崑曲的咬字〉一篇作大幅修訂，又因《琵琶記》的主題思想向多爭議，乃另撰〈宋元明負心題材在戲曲中的流衍〉一文以補舊作之不足，期由歷史時空的觀察，探討《琵琶記》故事在民間流變的情況。

今日，學術圈的新派研究對古典詮釋的能力已呈顯退化，若干突發奇想的論點已漸偏離正題，在戲曲研究上，往往古典的實質尚未處理，卻轉向表格化、現代表現，甚或只是觀戲即興與論評等浮面說法。對此，我仍帶著些許夢想，祈盼本書發行之後，能對當前的戲曲研究現狀提供一種可能的嘗試，也冀望未來有較多

研究者肯定此種路向，去共同省思當前古典戲曲迫切研究的課題。

二〇〇一年立冬日 蔡孟珍 序

於新店度曲樓

琵琶記的表演藝術

目次

一、一派輝煌絢麗的雅正之聲——昆曲

昆曲，是我國古典戲曲的重要聲腔，也是傳統雅樂的流亞。明代中葉，昆曲氣派崢嶸地綻放在戲曲的園地裡，自此之後，她就成為我國戲曲之母，為中國戲劇開啟了空前的局面。

《紅樓夢》廿三回〈牡丹亭艷曲警芳心〉裡，林黛玉剛走到梨香院牆角上，只聽見牆內笛韻悠揚，歌聲婉轉，「原來姹紫嫣紅開遍，似這般都付與斷井頹垣。」《牡丹亭·遊園》的名句，令她十分感慨纏綿，不禁點頭自嘆。待聽道〈驚夢〉「在幽閨自憐」等句，不覺心動神搖，亦發如醉如痴，站立不住，便蹲身坐在一塊山子石上，細嚼曲中「如花美眷，似水流年」八個字的滋味……。昆曲〈遊園〉、〈驚夢〉的〔皂羅袍〕與〔山桃紅〕

·1·

兩支曲牌，文辭優雅，旋律曼妙，惹人遐想聯翩，無怪乎多愁善感的黛玉不禁情思縈逗其中。

崑曲是產生於太平盛世的音樂，清峭柔遠，聽起來使人塵慮盡消，瑰麗的文采與精緻的表演，迸現出繁富多姿的文學光華與撼人心魄的舞臺魅力。在悅耳的歌聲、悅目的舞蹈中，自明嘉靖至清乾隆末近三百年歲月，崑曲為中國劇壇妝點一派輝煌絢麗的排場氣象。

為何崑曲能如是動人？首先，翻閱劇本就能感受「曲」疏朗自然、清邕有致的特殊情味，辭或旖旎、或愴觸、或深婉、或警峭、或駿快，筆有餘妍，其味無窮。「最撩人春色是今年，少甚麼低就高來粉畫垣，原來春心無處不飛懸。是睡茶蘼抓住裙衩線，恰便是花似人心好處牽。」這是《牡丹亭·尋夢》中杜麗娘的旖旎；「糠和米，本是兩依倚，被誰人簸揚作兩處飛；一賤與一貴。好似奴家與夫婿，終無見期！」這是《琵琶記·糟糠自厭》中趙五娘的愴觸；而「一樣做渾家，我安然伊受禍，你名為孝婦我吃旁人罵。公死為我，婆死為我，情願把你孝衣來穿著把濃妝罷。」則是牛小姐見趙五娘時所表現的深婉；至若〈刀會〉「大

· 2 ·

江東去浪千疊」之警峭，〈夜奔〉「急急走荒郊，俺的身輕不憚路迢遙」之駿快，放筆寫來，令人玩賞不置。這種優美的文字披諸管絃，按板而歌，可又是另一番音樂層次的享受了！

崑曲清唱予人的第一印象是「轉音若絲」，所謂「一字之長，延至數息」，又因「拍捱冷板，調用水磨」，唱來委婉細膩，流潤悠長，故有「水磨調」之稱。唱時字頭、字腹、字尾分明，橄欖式的民族聲樂唱法，與時下一般歌曲迥然有別，並且講究咬字穩正，行腔規矩，不悖四聲，也不逞怪腔以譁眾取寵，誠如明代曲聖魏良輔所提出的「曲有三絕」——字清、腔純、板正。唱曲者守此矩矱，相對地聆曲者也應具備相當的素養，「要肅然不可喧譁」不盲目喝采，才能顯出有深度的藝術品味。至於文人雅士的唱曲，魏氏以為批評標準宜從寬：「士大夫唱不比慣家，要方妙，不可因其喉音清亮，就可言好。」

恕：聽字到腔不到也罷，板眼正腔不滿也罷。意而已，不可求全」，從魏氏溫柔敦厚的批評中，我們隱然可以覺察到：崑曲發展到後來之所以不同於眾聲競美的「花部」，獨享有「雅部」的美譽，多少與開頭這股濃郁的書卷氣有關。

崑曲的伴奏為配合各行腳色、各類劇情，呈現性格化、戲劇化的唱演效果，因而顯得繁複多姿。文場除了傳統的笛、簫（管）、笙、箏、大小嗩吶等管樂器及琵琶、三弦、阮（月琴）等弦樂器之外，有時為了烘托唱腔、渲染氣氛，往往會再添加二胡、高胡、中胡與大提琴等樂器。其中笛子是主奏樂器，由於崑笛寬和溫潤，可隨腔延長，故與行腔紆徐婉轉的崑曲格外配合，一般吹崑曲的笛師也必定要先學唱，涵養溫文儒雅的氣質，才能瞭解整支曲調節奏、速度上的頓挫疾徐，並充分掌握「氣口」所在，與演唱者相融相合，展現應有的曲情。至於武場方面，大抵由鼓板、大鑼、小鑼、湯鑼、雲鑼、齊鈸、小鈸、堂鼓等打擊樂器所組成，用以節快慢、增聲勢與製造各種戲劇效果。

戲劇的生命在舞臺，而崑曲的舞臺表演正是傳統戲曲藝術中最為精緻的一種，往往一段唸白或幾句唱腔，就蘊含五種以上的動作，唱唸的修飾美化及其與身段的密合無間，使她成為最能體現「有聲皆歌，無動不舞」的高度綜合藝術。也因此，崑劇的表演向來重視口耳相傳，在一聲一口法，一步一眼神的反覆琢磨中，精緻的表演藝術於是乎燈燈相續地薪傳下來。崑劇的表演方式，與我國其他

古典戲劇同樣以象徵性為基礎，並借助誇張性與疏離性來豐富觀眾的想像力，增強觀眾的美感享受。由於表演不是寫實的，所以演員肢體語言的訓練極其重要，藉著手眼身法步的程式化表演，使觀眾得以會其意、知其情。又因為戲劇是代言體的藝術，演員得隨著行當的不同，賦予劇中人以真實生命，所謂「生旦有生旦之體，淨丑有淨丑之腔」，才合乎戲曲真正的「本色」。故其表演不容許堆砌身段，濫用程式，而須化身為劇中人物，捐棄一切缺乏情感內涵的動作，使表演達到「蜜成花不見」的圓熟境界。

即以《牡丹亭》為例，〈遊園〉一齣，杜麗娘與春香，一端雅，一俏皮，一執摺扇，一持團扇，其唱唸舉止，相反而相成，並時展現大家閨秀與活潑丫環兩種截然不同的丰姿韻致，而在扇影分合翻飛之際，一座朝飛暮捲、雲霞翠軒的暮春庭園也登時呈現。在〈尋夢〉一齣裡，空無一物的舞臺，靠著演員傳神的做表，同樣牽引著觀眾為杜麗娘夢境中的牡丹亭、芍藥欄與依依梅樹感到神魂飛馳。即便同是一個杜麗娘，在〈學堂〉裡的矜持，〈遊園〉中的傷春，與〈驚夢〉之纏綿，〈尋夢〉之旖旎，〈寫真〉之悵戀，〈離魂〉之悽楚，其間感情變化之繁複，

亦層次分明而各有其致。正因崑曲表演內涵如是豐富，故往往予人「好戲不厭百回看」之無限享受。

近代有關崑曲之研究，首推吳梅、王季烈二氏，吳氏《南北詞簡譜》與王氏《集成曲譜》，均是曲苑經典之作，攸關近代曲學之傳衍。而吳梅並執教上庠，所傳盧冀野、任二北、唐圭璋、錢南揚、汪經昌……，均當代戲曲、詞學赫赫之士，影響臺海兩岸戲曲研究風氣尤鉅。至若表演團體，大陸目前有北京、南京、上海、蘇州、杭州、郴州六大崑劇院，而臺灣四十年來崑曲的傳承，則大抵透過臺大、師大、輔仁、東吳、中央、文大、銘傳等大專院校之崑曲社團，得以薪傳不墜。

崑曲於悠悠歲月，以滄海納百川之態吸取各戲樂芳華，匯為高度綜合藝術，無論語言學、音樂學與表演學等各方面，均具有不可多得之研究價值，其為中國真正之國劇，自不待言。

·6·

二、《琵琶記》的來龍去脈

前　言

戲，是世間最隆重、嚴肅的工作之一。

而一齣成功的戲，留在觀眾心中的，必然也是一種牽引著千門萬戶的感染力和悠悠不盡的想像……。

就這樣，《琵琶記》這部描寫趙五娘萬般坎坷的戲劇，在綿延不盡的歷史舞臺上曾經撒下過歡笑，滴下過淚珠，透過趙五娘泫然悽愴的悲苦告白，讓後世人們見到了一個克服困厄磨難的女性，是如何用自己的決心、宏誓去挑起一副苦難時代裡的生計重擔！

這部戲，雖以大團圓作結，但其間過程卻是令讀者觀者不堪回首，明代大劇評家陳繼儒曾說過：

《西廂》、《琵琶》俱是傳神文字，然讀《西廂》令人解頤，讀《琵琶》令人鼻酸。（陳繼儒評本《琵琶記·總批》）

正因為《琵琶記》寫的是生活的辛酸，而趙五娘勤勞、善良的孝婦形象，也伴隨著中國百姓度過了無數苦難的歷史歲月，不論在人口密集的都城、閉塞的窮鄉僻壤，都曾盛演不輟，民眾耳熟能詳，甚至還能對演員當場指正。當時在江南，戲班無不盛演《琵琶記》，明末張岱《陶庵夢憶》卷四〈嚴助廟〉條，記載紹興陶堰一地於上元佳節設供嚴助廟並演《琵琶記》的情形說：

夜，在廟演劇，梨園必倩越中上三班，或僱自武林（杭州）者，纏頭日數萬錢，唱《伯喈》、《荊釵》，一老者坐臺下對院本，一字脫落，群起噪之，

又開場重做。越中有「全伯喈」、「全荊釵」之名起此。

清·李斗《揚州畫舫錄》亦有類似記載：

納山胡翁，嘗入城訂老徐班下鄉演關神戲。班頭以其村人也，給之曰：「吾此班每日必食火腿及松蘿茶，戲價每本非三百金不可。」胡公一一允之。班人無已，隨之入山。……日演《琵琶記》全部，錯一工尺，則（胡）翁拍界尺叱之，班人乃大慚。

由「一字脫落，群起噪之」、「錯一工尺，則翁拍界尺叱之」的敘述，可知《琵琶記》中曲調、唱詞自宋迄清深入民間的情況，也完全符合所謂「斜陽古柳趙家莊，負鼓盲翁正作場，死後是非誰管得，滿村聽唱蔡中郎。」（陸游〈小舟游近村舍舟步歸〉）的描寫。甚至，民間戲班若是演〈剪髮·賣髮〉或〈琵琶上路〉這兩齣戲，觀眾同情趙五娘的孤苦無助，還會紛紛向臺上的演員擲錢，充分展現

民間百姓淳樸悲憫的情懷。以清代乾隆年間折子戲演出本的總集《綴白裘》一書言，該書收有四二九個折子，涵蓋八十八種劇本（平均每本約選五個折子），《琵琶記》就被選了二十六折❶，這說明《琵琶記》飽貯著不可估量的觀眾情感共鳴。

藝術形象，本是現實與內心情感相結合的產物，總之，《琵琶記》的情節符合百姓的口味，當臺上人物劇情宣泄著臺下百姓的喜怒哀樂時，觀眾的情緒亦隨著故事的節奏傳衍著。

從《趙貞女》故事到《琵琶記》的改編過程

也因此，《琵琶記》的故事情節並不是高則誠一人憑著異想天開的冥思苦想設計出來的，劇中人蔡伯喈與趙五娘之間的故事，應該完全是時代環境的產物，其中並有如是一個轉變和調整的過程：

這個故事，原為宋元南戲中的《趙貞女》，流行於南宋光宗紹熙年間（一一九○—一一九四），明人徐渭的《南詞敘錄》說：「南戲始於宋光宗朝，永嘉人所作

《趙貞女》、《王魁》二種寔首之。......或云宣和間已濫觴，其盛行則自南渡，號曰『永嘉雜劇』，又曰：『鶻伶聲嗽』，其曲，則宋人詞而益以里巷歌謠，不叶宮調，故士大夫罕有留意者。」❷《趙貞女》的故事並沒有留下劇本，其內容

❶ 陸萼庭《崑劇演出史稿》頁三三〇亦根據《申報》、《字林滬報》統計清末上海崑劇演出劇目，所得結果《琵琶記》的演出劇目居所有戲碼之冠，數量高達二十六齣，分別為：稱慶、南浦、墜馬、規奴、訓女、辭朝、請郎、花燭、關糧、搶糧、喫糠、賞荷、思鄉、拐兒、剪髮、賣髮、描容、別墳、賞秋、盤夫、諫父、彌陀寺、廊會、書館、掃松、別丈。與《綴白裘》略有異同。

❷ 有關南戲的形成，一般認為較可信的是十二世紀三十年代到十四世紀七十年代期間，在中國南方流行的一種舞臺藝術。中國戲曲藝術在十二世紀之後，其藝術形式開始變得比較完整，北宋後期，宋雜劇及各種技藝開始南北分流，十二世紀三十年代，即北宋宣和（一一二五）以後，南戲在南方民間社火「村坊小曲」基礎萌芽，隨後在以後的南宋時期中，逐漸融和各種表演藝術和說唱，在中國的東南沿海地區盛行。至十三世紀八十年代，即元滅南宋之後，又傳至中國北方，此後到明代，更加興盛，而成為中國南方及北方流行的戲曲藝術。關於此點，可參念茲《南戲新證》一書對南戲歷史源流及產生地區以及發展之敘述，中華書局，一九八六。

大約是寫一個名叫蔡二郎的青年進京考上科舉，做了大官，卻置家鄉父母於不顧，隨即家鄉發生饑荒，父母皆因饑餓而死，蔡二郎又喜新厭舊，休棄髮妻趙五娘，甚至放出馬匹將妻子踹死了事，於是蔡二郎終於遭到上天的懲罰，被雷活活劈死

❸
……

這樣一個故事情節，自有當時的社會背景：長期以來表現在戲曲作品中的，尚有《王魁負桂英》、《張協狀元》、《崔君瑞江天暮雪》、《三負心陳叔文》、《張瓊蓮》、《李勉負心》等均屬這種類型。由於隋唐以來科舉取士，下層社會的寒門文士也有參預朝政的機會，許多婦女憑著任勞任怨的付出，為丈夫生兒育女，又鼓勵丈夫求取功名光耀門楣，然而丈夫一旦舉官，卻立即忘恩負義，棄之如草芥。所謂「富易交，貴易妻」❹，知識分子不僅是想藉著攀附權貴，以拓展自己的理想，而且更不願自己昔日的清寒貧困為人所知。隨之，拋棄糟糠妻的家庭就大量發生了：蔡二郎馬踹上京尋夫的趙貞女，張協劍砍王貧女，崔君瑞誣陷妻子是逃婢，將其發配遠方，陳叔文將蘭英推落江中淹死，李勉鞭打髮妻韓氏致死，這些情節不啻告訴我們：當時知識分子心術敗壞之普遍，已是一種不可

・12・

收拾的社會現象，只要能考上功名，他們的一切行為都可以找到理由解釋……⑤

由於讀書人因功名利祿而忘恩負義是司空見慣的世態，某些名士也就成為社會大眾熱衷討論的話題，而劇情的結果則逐漸形成一種觀眾心理的趨向，接著，觀眾的需求逐漸浮現，漸次反映在整個劇目演出的各個環節上，用比較人性化的處理方式，生生不息的綿延著這個深入民間的傳說。

但是，蔡二郎的身份，不知何時又被人附會為漢代著名的學者蔡中郎蔡邕（伯喈）。蔡邕本人是個孝子，在這齣戲裡卻硬被扣上「棄親背婦」的惡名，於是高則誠編寫時便針對這一故事予以情節上的更動，以「三不從」的關目來開脫蔡中郎的罪過。所謂「三不從」，是指蔡伯喈的「辭試不從」、「辭官不從」、「辭婚不從」，就因如此，蔡伯喈由「負心漢」的反面人物，一變為千古重情孝親的

❸ 徐渭《南詞敘錄・宋元舊篇》注云：「伯喈棄親背婦，為暴雷震死。」

❹ 語出《後漢書・宋弘傳》。

❺ 如南戲《張協狀元》第三十五齣，張協對進京尋找他的妻子振振有辭：「吾乃貴豪，汝名貧女，敢來冒瀆，稱是我妻！閉上衙門，不去打出！」

正面人物。至於趙貞女的結局，則由被馬踏死的悲慘情節，不但上京尋到了丈夫，

最後還共慶團圓，而這齣戲也就成了「教忠教孝」的題材，在當時流行深遠。

由此看來，高則誠無疑是懂得藝術創造的。戲劇的情節發展，本有許多可能，

高則誠選擇了以團圓為收場的這種假定，作為改編劇情的方向，同時更決定故事

發展的主軸：既然蔡伯喈在民間戲文中的流傳是個「不忠不孝」的人物，人們尤

其明白指出他棄親背婦的三大不孝：「生不能養，死不能葬，葬不能祭」，他便

將這三大罪過一一開脫，而以「三不從」來塑造蔡中郎的形象，戲劇最後的一家

旌表、大團圓結局雖可能不會在現實中實現，但在藝術的手法的處理上，不但有可

能，而且還緊扣民眾的心願，也達到移風易俗的教化目的。創作動機，由該書卷

首可窺出一斑：

（末上白）〔水調歌頭〕秋燈明翠幕，夜案覽芸編，今來古往，其間故事幾多

般。少甚佳人才子，也有神仙幽怪，瑣碎不堪觀。正是不關風化體，縱好

也徒然。

論傳奇，樂人易，動人難。知音君子，這般另做眼兒看。休論插科打諢，也不尋宮數調，只看子孝與妻賢。驊騮方獨步，萬馬敢爭先！

改編的結果當然是成功的，高則誠因應民眾對人生苦難的處理態度，以深切的同情來發揮劇情的轉折，一共寫了四十二齣❻，可謂浩大鉅製。它的產生，標誌著南戲在劇本創作上的成熟與體製上的完備，也為南戲過渡成明清傳奇奠定了深厚的基礎。此外，「只看子孝與妻賢」雖是他欲表彰的道德圭臬，但卻是通過蔡伯喈「欲孝不能」的一齣悲劇，審視出大時代中一個卑微的小人物在熬受生計之餘離鄉追求理想，卻使得家庭遭受離散的淒楚；就它的主題思想表現言，高則誠體悟到借用民間故事，本有廣大有力的流傳情況、人們熟知的情節，「借古諷今」的力量與效果就愈大，不會像某些「時事劇」，當特定時空轉換，則逐漸為

❻ 按《琵琶記》原不分齣目，根據最接近宋元舊本的清人陸貽典抄本（見《古本戲曲叢刊》），可見到宋元舊本情況，今四十二齣分場為錢南揚先生依陸貽典抄本所定。

人淡忘，他隱約有一種想要挽回破敗人心的使命，在那個異族氣焰層層包裹的蒙元末世裡。

《琵琶記》的盛行

如上所述，《琵琶記》是一個民間故事的改寫本，自此本一出，趙貞女的故事產生了第二種結局走向。高則誠是理學家黃溍的學生，中過進士，做過紹興府判官、江南行臺掾、福建行省都事、慶元路推官等職，他是以達官貴人的「名公」身份來撰寫民間故事的，與當時參加編寫戲劇書會，不得志於時、接近市民大眾的「才人」不同❼。由於改編之作宣揚忠孝節義，趙貞女便成為家喻戶曉的人物，高氏亦名噪一時，再如曲辭方面，《琵琶記》俊語如珠，王國維說：「《琵琶記》自鑄偉詞，其佳處殆兼南北之勝。」誠為的論。

至於原有《趙貞女》故事的第一種結局，仍舊在民間傳唱，例如流行在四川潼南農村裡的山歌〈十二月採茶〉：「七月採茶茶花開，不忠不孝蔡伯喈！堂上

雙親他不奉，苦了行孝女裙釵。」；皮黃劇〈小上墳〉的唱詞：「正走之間淚滿腮，想起了古人蔡伯喈。他上京中去趕考，一去趕考不回來。一雙爹娘都餓死，五娘子抱土築墳臺。墳臺築起三尺土，從空降下一面琵琶來。身背著琵琶描容相，一心心上京找夫回。找到京中不相識，哭壞了賢妻女裙釵。賢慧的五娘遭馬踐，到後來五雷轟頂是那蔡伯喈。」

❽ 均還能看出原先悲慘的敘述，只是這種結局在高則誠的改編後，便漸漸的湮沒，這可從當時一些戲曲選集所收錄《琵琶記》的折子戲情形，瞭解到本戲的盛行不輟。像《玉谷新簧》、《摘錦奇音》、《樂府菁華》、《八能奏錦》、《大明春》、《堯天樂》、《詞林一枝》、《徽池雅調》、《時調青崑》、《萬錦嬌麗》、《吳歈萃雅》、《詞林逸響》、《南音三籟》、

❼ 按元人鍾嗣成《錄鬼簿》一書，將當時雜劇作家分為二類：一為名公，即達官貴人，或接近權貴的文學之士；二為才人，即書會中不得志於時的民間文人，又稱「書會先生」或「京師老爺」。

❽ 引自王文琛〈關於《琵琶記》〉一文，見收於《元明清戲曲研究論文集》頁三一七─三二三，一九五七，北京作家出版社。

《珊珊集》、《月露音》、《賽徵歌集》、《玄雪譜》、《醉怡情》、《青崑合

選樂府歌舞臺》、《千家合錦》、《怡春錦》、《歌林拾翠》、《樂府紅珊》、

《審音鑑古錄》、《綴白裘》等廿五種書均有收錄❾。俞為民先生《宋元南戲考

論》❿一書〈南戲《琵琶記》的版本流變及其主題考論〉中有詳細的統計，茲迻

錄以供研究者參考，其文如下：

(1)《玉谷新簧》卷一下層選收〈五娘長亭分別〉（「分」內文題目作「送」）、

〈伯皆書館思親〉、〈伯皆父母托夢〉（內文題目作〈伯皆書館夢親〉）等三齣。

(2)《摘錦奇音》卷一下層選收〈伯皆高堂慶壽〉、〈蔡邕辭親赴選〉（「辭」

內文題作「列」）、〈五娘長亭送別〉、〈伯皆別妻應舉〉、〈五娘臨粧感嘆〉（內

文題作〈五娘鏡思夫〉）、〈伯皆待漏隨朝〉（內文題作〈蔡邕待漏辭朝〉）、〈牛府

強就鸞鳳〉（內文題作〈伯皆再配鸞鳳〉）、〈伯喈中秋賞月〉（內文題作「伯喈牛府賞

秋」）、〈五娘途中自嘆〉、〈五娘琵琶詞調〉、〈伯皆書館相逢〉等十一齣，其

中〈伯皆別妻應舉〉、〈五娘琵琶詞調〉兩齣原闕。

(3)《樂府菁華》卷二下層選收〈五娘分別長亭〉（內文題作〈伯喈長亭分別〉）、

〈伯皆中秋賞月〉、〈五娘剪髮送親〉、〈伯皆上表辭官〉、〈伯皆書館相逢〉等五齣。

(4)《八能奏錦》卷二下層選收〈伯喈長亭分別〉、〈五娘途中自嘆〉、〈五娘書館題詩〉等三齣，卷五下層選收〈伯皆華堂祝壽〉（「祝」內文題作「慶」）、〈五娘臨粧感嘆〉、〈丞相聽女迎親〉、〈太公掃墓遇使〉等四齣。

(5)《大明春》卷四上層選收〈五娘描容〉（「容」內文題作「真」）、〈五娘祭畫〉、〈五娘辭墓〉（內文無齣目）、〈五娘請糧〉、〈李正搶糧〉等五齣；下層選收〈伯皆長亭分別〉（「伯皆」內文題作「蔡伯喈」）、〈伯皆金門待漏〉（「伯皆」內文題作「蔡中郎」，下同）、〈伯皆書館思親〉、〈牛氏為夫排悶〉、〈牛氏詰問幽情〉等五齣。其中〈五娘祭畫〉、〈李正搶糧〉、〈牛氏為夫排悶〉三齣原闕。

(6)《堯天樂》卷一下層選收〈伯皆賞月〉（內文題作〈蔡伯皆中秋賞月〉）、〈描

⑩　《宋元南戲考論》，臺灣商務印書館一九九四年九月出版。

⑨　上述諸書，泰多見收於臺灣學生書局《善本戲曲叢刊》一、二集內。

畫真容〉（內文題作〈趙五娘描畫真容〉）、〈五娘往京〉（內文題作〈趙五娘往京自嘆〉）等三齣。

（7）《詞林一枝》卷三下層選收〈趙五娘臨粧感嘆〉、〈蔡伯喈中秋賞月〉、〈趙五娘描畫真容〉、〈牛氏詰問幽情〉、〈趙五娘書館題詩〉等五齣。

（8）《徽池雅調》卷二下層選收〈嘈鬧飢荒〉（內文題作〈鬧飢荒〉）、〈爹娘托夢〉（內文題作〈托夢〉）等兩齣。

（9）《時調青崑》卷一下層選收〈長亭分別〉、〈描畫真容〉、〈伯皆思親〉等三齣；卷三下層選收〈書館悲逢〉、〈中秋賞月〉兩齣；卷四上層選收〈臨粧感嘆〉一齣。

（10）《萬錦嬌麗》下層選收〈椿庭逼試〉、〈送別南浦〉、〈琴訴荷池〉、〈宦邸憂思〉、〈張公掃墓〉等五齣。

（11）《吳歈萃雅》選收〈成親〉、〈憂思〉、〈賞荷〉、〈賞月〉、〈敘別〉、〈自嘆〉、〈議姻〉、〈登程〉、〈剪髮〉、〈試宴〉、〈求濟〉、〈掃墓〉、〈怨配〉、〈請赴〉、〈自厭〉、〈詢情〉、〈館逢〉等十八齣。

(12)《詞林逸響》雪卷選收〈祝壽〉、〈規奴〉、〈強試〉、〈勸試〉、〈拜托〉、〈囑別〉、〈敘別〉、〈自嘆〉、〈試宴〉、〈埋怨〉、〈議姻〉、〈求濟〉、〈請赴〉、〈成親〉、〈疑餐〉、〈喫糠〉、〈自厭〉、〈賞荷〉、〈湯藥〉、〈憂思〉、〈剪髮〉、〈築墳〉、〈賞月〉、〈畫容〉、〈詢情〉、〈答親〉、〈嗟怨〉、〈尋夫〉、〈彈怨〉、〈愁訴〉、〈題真〉、〈館逢〉、〈掃墓〉等三十三齣。

(13)《南音三籟》「戲曲」上、下卷分別選收〈登程〉、〈路途〉、〈悲逢〉、〈憂思〉、〈賞月〉、〈敘別〉、〈賞荷〉、〈剪髮〉、〈請赴〉、〈玩真〉、〈勸試〉、〈相怨〉、〈築墳〉、〈喫藥〉、〈答親〉、〈規奴〉、〈議姻〉、〈小相逢〉、〈勸鬧〉、〈祝壽〉、〈自厭〉、〈掃墓〉、〈送別〉、〈拜托〉、〈行路〉、〈詢情〉、〈畫容〉、〈煎藥〉、〈請糧〉等三十齣。

(14)《珊珊集》卷三忠集選收〈赴試〉、〈囑別〉、〈賞荷〉、〈梳粧〉、〈登程〉等五齣。

(15)《月露音》卷一莊集選收〈祝壽〉一齣。

(16)《賽徵歌集》卷一選收〈牛氏賞花〉、〈逼子赴選〉、〈涼亭賞夏〉、〈中秋望月〉等四齣。

(17)《玄雪譜》卷一選收〈糟糠〉、〈再議婚〉、〈描容〉、〈掃松〉等四齣。

(18)《醉怡情》卷一選收〈剪髮〉、〈賢遘〉、〈館逢〉、〈掃松〉等五齣。

(19)《青崑合選樂府歌舞臺》風集選收〈書館悲逢〉一齣，另雪集、月集分別選收〈描容〉、〈玩月〉兩齣，今已殘闕。

(20)《千家合錦》選收〈宦邸憂思〉一齣。

(21)《怡春錦》「南音獨步樂集」選收〈旅思〉一齣；「弋陽雅調數集」選收〈分別〉一齣，另附有一首〈琵琶詞〉。

(22)《歌林拾翠》二集選收〈高堂稱慶〉、〈椿庭逼試〉、〈南浦囑別〉、〈臨粧感嘆〉、〈上表辭朝〉、〈琴訴荷池〉、〈五娘煎藥〉、〈伯皆思鄉〉、〈描畫真容〉、〈瞷問衷情〉、〈兩賢相遘〉、〈書館相逢〉等十二齣。

(23)《樂府紅珊》卷一選收〈蔡伯喈慶親壽〉（「慶」內文題作「祝」）；卷七選收〈蔡伯喈書館思親〉、〈趙五娘臨鏡思夫〉兩齣；卷十選收〈蔡伯喈荷亭玩賞〉；

卷十四選收〈趙五娘描真容〉（「描」內文題作「描畫」）。

(24)《審音鑑古錄》選收〈稱慶〉、〈規奴〉、〈囑別〉、〈南浦〉、〈喫飯〉、〈噎糠〉、〈賞荷〉、〈思鄉〉、〈盤夫〉、〈賢遘〉、〈書館〉、〈掃松〉、〈訓女〉、〈鏡嘆〉、〈辭朝〉、〈嗟兒〉等十六齣。

(25)《綴白裘》選收〈稱慶〉、〈規奴〉、〈逼試〉、〈分別〉、〈長亭〉、〈別墳〉、〈隊馬〉、〈饑荒〉、〈辭朝〉、〈請郎〉、〈花燭〉、〈喫飯〉、〈訓女〉、〈賞荷〉、〈思鄉〉、〈剪髮〉、〈賣髮〉、〈拐兒〉、〈描容〉、〈喫糠〉、〈盤夫〉、〈諫父〉、〈廊會〉、〈書館〉、〈掃松〉、〈別丈〉等二十六齣。

這二十五種戲曲選集中，(1)、(6)、(8)、(9)、(21)、(22)、(23)諸書屬青陽、弋陽腔系統；(10)、(11)、(12)、(13)、(14)、(15)、(16)、(17)、(18)、(24)、(25)諸書屬崑山腔系統，由之可見《琵琶記》一出，天下人心靡然嚮之，也真正達到了社會教化的實際功效，蓋無疑義。

《琵琶記》的故事內容及人物形象

《琵琶記》的故事內容，可由開場的〔沁園春〕詞概略得悉：

趙女姿容，蔡邕文業，兩月夫妻。奈朝廷黃榜，遍招賢士；高堂嚴命，強赴春闈。一舉鰲頭，再婚牛氏，利縮名牽竟不歸。饑荒歲，雙親俱喪，此際實堪悲。

堪悲趙女支持，剪下香雲送舅姑。羅裙包土，築成墳墓；琵琶寫怨，竟往京畿。孝矣伯偕，賢哉牛氏，書館相逢最慘悽。重廬墓，一夫二婦，旌表耀門閭。

在高則誠筆下，《琵琶記》裡的人物都有血有肉：趙五娘承擔苦難的無怨無悔，從第十九齣的〈勉食姑嫜〉、第二十齣的〈糟糠自厭〉、第廿三齣的〈代嘗湯藥〉、第廿四齣的〈祝髮買葬〉、第廿六齣的〈感格墳成〉五個場次中，一次

又一次的讓人感受到傳統婦女在極端艱難的生活環境中，以心甘情願的自我犧牲去維繫家庭、維持最起碼的生活。在沉重的生活擔子下，背負艱辛的她不管處於任何困苦的境地，都一心一意以公婆丈夫為念，流露出極尊貴的情操。她善良、堅毅、忍受、撐持，為了年老的公婆，她「含羞忍淚」去請糧，盡心行孝，無絲毫的埋怨，安排一口淡飯給公婆充饑，自己卻把些穀膜米皮來喫，喫時又怕公婆看見傷心，只得迴避……。

相形之下，蔡伯喈的性格就顯得軟弱、平庸、模稜、無助，雖然他也是秉性善良，但處處看出他一直掙扎於人生的不同抉擇裡：談忠，說不上有甚麼事功的表現；說孝與愛，也只能藏在心裡無法實現；說他進京趕考是求功名顯揚父母，然則不能否認的是有「立足生存」和「溫飽」兩個前提，才引領他如此的向功名邁進；不想離家赴試、企圖上表辭官、甚至一口拒絕官媒提親的「三不從」，就是他害怕面對結果，想用「辭」來逃避一切的作法。

也因如此，由賤致貴的蔡伯喈有著心繫家園的徬徨，他透過以下的幾處唱詞宣泄自己的憂鬱：

浪暖桃香欲化魚，期逼春闈，詔赴春闈。郡中空有辟賢書，心戀親闈，難捨親闈。（第四齣〈蔡公逼試〉）

飛絮沾衣，殘花隨馬，輕寒輕暖芳辰。江山風物，偏動別離人。回首高堂漸遠，嘆當時恩愛輕分。傷情處，數聲杜宇，客淚滿衣襟。（第七齣〈才俊登程〉）

姮娥剪就綠雲衣，折得蟾宮第一枝。宮花斜插帽簷低，一舉成名天下知。洛陽富貴，花如錦綺。紅樓數里，無非嬌媚。春風得意馬蹄疾，天街賞遍方歸去。（第九齣〈杏園春宴〉）

宦海沉身，京塵迷目，名繮利鎖難脫。目斷家鄉，空勞魂夢飛越。一家骨肉，教我怎生拋撇？妻室青春，那更親鬢垂雪。心熱，自小攻書，從來知禮，忍使行虧名缺？父母俱存，娶而不告須難說。悲咽，門楣相府須要選……縱有花容月貌，怎如我自家骨血！（第十二齣〈官媒議婚〉）

甚至，蔡伯喈還一發慨嘆地說明自己處境的複雜，不知如何調適處理，所謂：

「天哪！知我的父母安否如何？知我的妻室如何看待我的父母？待自家上表辭官，又未知聖意如何？正是：好似和針吞卻線，刺人腸肚繫人心。」這種刻骨難安的悔憾。由於書生的生活道路本來就是淡泊刻苦，當蔡伯喈看見現實與理想有如此差距，良知便喚醒他莫再馳求外物，也極易使他萌生「富貴於我如浮雲」那份清閒曠達的嚮往。所以他的敢於「辭婚」，甚至「辭官」如此的堅決，主要在於他對官場一切陌生，而表態時根本就未曾想到退路！

所以，蔡伯喈一直無法自拔於自我的苦悶煩惱，又對獨占鰲頭之後的富貴榮華未必完全忘情。皇上、牛丞相當然更不可能同意他的「辭官」、「辭婚」。牛丞相甚至一針見血的指出：「喬才堪笑，故阻倖推不肯從。……料想書生，只是命窮。」（第十三齣〈激怒當朝〉）毫不為蔡伯喈顧些顏面！

這麼一比較，劇中的其他角色蔡公、蔡婆、趙五娘、牛小姐就都是蔡伯喈性格所造成的犧牲者：蔡伯喈身處於侯門深似海的富貴之中鬱鬱不樂，但畢竟環境優裕，然而家鄉的親人卻承擔了年荒歲饑的艱苦，尤其是趙五娘還要將一切艱辛

·27·

隱忍，毅然肩挑獨自持家養親的重擔。至於牛小姐是一再以素樸、善良去買徹一份對丈夫的摯愛，然而，蔡伯喈非但不和她歡笑，反而處處隄防她，假若最後不是牛小姐知道事實的真象並安排伯喈與五娘相會，也不會有一夫二婦回里守喪盡孝的大團圓結局。從這些地方來看，趙五娘與牛小姐的生命中都有一份極珍罕的高貴情操：趙五娘不論處在多麼艱困的環境，都對自己的親人有深厚的感情，所以才有〈勉食姑嫜〉、〈糟糠自厭〉、〈代嘗湯藥〉、〈祝髮買葬〉、〈感格墳成〉這五齣動人心魄的劇情；而牛小姐生在嬌生慣養的相府，卻懂得為他人家庭幸福設想，屈居二房，她的血液裡真正伏流著溫柔敦厚的氣質。而，蔡伯喈則只不過是個敢想卻又欠缺反抗現實勇氣的凡夫俗子而已！

《琵琶記》的版本流傳

《琵琶記》版本之多，是我國所有的古代戲曲作品中首屈一指的。就目前所知，共有三十二種，其情形為：⓫

(1)《新刊元本蔡伯喈琵琶記》清康熙十三年陸貽典鈔本（簡稱陸鈔本）

(2)《新刊巾箱蔡伯喈琵琶記》明嘉靖蘇州坊刊本（簡稱巾籍本）

(3)《蔡伯皆（喈）》明嘉靖鈔本

(4)《全家錦囊伯皆（喈）》明嘉靖進賢堂《風月錦囊》選收（簡稱《錦囊》本）

(5)《重訂元本評林點板琵琶記》明萬曆元年閩建書林種德堂熊成冶刻本

(6)《校梓注釋圈證蔡伯喈》明萬曆五年金陵唐對溪刻本

(7)《李卓吾先生批評琵琶記》明容與堂刻本

(8)《琵琶記》明萬曆二十五年汪光華玩虎軒刻本

(9)《重校琵琶記》明萬曆二十六年陳氏繼志齋刻本

(10)《蔡中郎忠孝傳》明刻本

(11)《新刻重訂齣像附釋標注琵琶記》明金陵唐晟刻本

(12)《重校琵琶記》明集義堂刻本

⓫ 引自俞為民《宋元南戲考論》頁二九〇—二九二，俞氏此處整理版本情形頗為詳審。

(13)《三訂琵琶記》明會泉余氏刻本

(14)《袁了凡釋義琵琶記》明江廷訥刻本

(15)《鼎鐫陳眉公先生批評琵琶記》明書林蕭騰鴻師儉堂刻本

(16)《朱訂琵琶記》（孫鑛批訂）明刻本

(17)《元本南琵琶記》明刻本

(18)《伯喈定本》明刻槃薖碩人改定本

(19)《詞壇清玩琵琶記》明槃薖碩人改定鈔本

(20)《琵琶記》明黃氏尊生館刻本

(21)《元本大板釋義全像音釋琵琶記》明雲林別墅刻本

(22)《琵琶記》明凌濛初朱墨套印本（簡稱凌刻本）

(23)《琵琶記》明毛晉汲古閣刻本（簡稱汲古閣本）

(24)《新刻魏仲雪先生批評琵琶記》明書林余少江刻本

(25)《三先生合評元本琵琶記》明刻本

(26)《聲山先生原評第七才子書》清經倫堂刻本

(27)《芥子園繪像第七才子書琵琶記》清蘇州坊刻巾箱本

(28)《繪風亭評第七才子書琵琶記》清映秀堂刻本

(29)《繪風亭第七才子書琵琶記》清書林龍文堂刻本

(30)《鏡香園毛聲山評第七才子書》清金陵張元振刻聚錦印本、三益堂印本

(31)《琵琶記》清刻本

(32)《琴香堂繪像第七才子書》清刻本

三十二種現存的全本《琵琶記》中，按版本特點與宋元舊本的關係，大致可分為兩個系統：如陸鈔本、巾箱本、嘉靖鈔本、《錦囊》本、凌刻本為一個系統，接近宋元舊本，稱之為元本系統；其餘則為另一個系統，去宋元舊本較遠，按明清人的稱呼，稱之為時本系統。

《琵琶記》的文學價值

《琵琶記》的傳神筆墨，不論對生活、對歷史，都有很深刻的刻劃，如上述，

它筆下的弦外之音，我們是要從中國社會結構的深層基礎上去挖掘尋找的。此外值得注意的是在傳統中國的社會形態中，尤其是在農村隨時都要面對荒歉的捉弄，環境往往折磨著人民，也因此造就了百姓「忍辱負重」的性格。蔡伯喈的進京赴考，是企求自己從較低的社會身份，攀登到較高的社會地位；趙五娘的事奉翁姑，又何嘗不能視之為她對丈夫的一種承諾？他們均知自己的命運沒有太多的選擇，一切都已由周遭的社會結構所固定，只好逆來順受、硬著頭皮去做。高則誠以「名公」身份撰曲，卻由筆端流露出對民眾生活背景深入的瞭解，人物性格塑造鮮明：「生旦有生旦之體，淨丑有淨丑之腔」 **⑫**，其中並對蔡公、蔡婆、張大公、牛氏的描寫各異：蔡公是個典型的世俗之人，但醉心於功名；蔡婆則是個普通的鄉下婦女，沒有什麼學識，他們的聲音神貌，在《六十種曲》本《琵琶記》之中的描寫尤其逼真，可以在以下的曲文中呈現出來，這段蔡公（外）蔡婆（淨）的對話是這樣的：

（外）孩兒，天子詔招取賢良，秀才每都求科試。你快赴春闈，急急整著行

（淨）娘年老，八十餘，眼兒昏又聾著兩耳。又沒個七男八婿，只有一個孩兒，要他供甘旨。方纔得六十日夫妻，老賊強逼他爭名奪利。天哪，細思之，怎不教老娘嘔氣？（第四齣〈蔡公逼試〉）⓭

所以蔡公以「如今黃榜招賢，試期已逼」的理由要伯喈赴考，蔡婆的想法卻頗不以為然。她破口大罵道：「老賊，你如今眼又昏，耳又聾，又走動不得。你教他去後，倘有些箇差池，兀教誰來看顧你？真個沒飯喫便餓死你，沒衣穿便凍死你，你知道麼？」同時，蔡婆性格中的衝動與不滿現實，也湧現出她那種對人不能推心置腹的猜疑心理。第二十齣的〈勉食姑嫜〉描寫趙五娘因饑荒而百般設法讓公

李。

⓬ 此處引文參為民校注之《琵琶記》，是書校注以毛晉汲古閣本為底本，乃《六十種曲》系統，由於人物對話較具戲劇效果，與錢校元本文辭不同。以下人物對話之引文均按此本。臺

⓭ 語見李漁《閒情偶寄·戒浮泛》。北華正書局一九九四年出版。

婆吃米飯，但蔡婆除了一再抱怨沒有下飯的果蔬之外，還向蔡公說媳婦一定是犯了獨疸（貪嘴）病，瞞著他們暗地裡喫好東西。

（淨）如今我試猜，多應他犯著獨疸病來，背地裡自買些鮭菜。（外）阿婆，他那裡得錢去買？（淨）阿公，我喫飯他緣何不在？這些意兒真是歹！

即使蔡公向她說：「阿婆，休要錯疑了，我看媳婦不是這般樣人。」蔡婆仍堅持自己的判斷，她要「恁的等他自喫時節，我和你潛地裡去探一探，便知端的。」一探究竟。

而張大公呢？他不但贊助蔡伯喈赴試，而且在人人不能自保的大饑荒中，儘量依自己力之所能的幫助趙五娘，他的熱心與善良，由蔡伯喈決定赴選又放心不下家庭時的一番話可見：

（末）秀才不必憂慮，自古道：千錢買鄰，八百買舍。老漢既忝在鄰居，你

· 34 ·

但放心前去，若是宅上有些小欠缺，老漢自當承應。（第四齣〈蔡公逼試〉）

而蔡公蔡婆相繼辭世，他在街上遇見趙五娘賣髮，驚訝蔡公已死，又責備五娘為甚麼不和他商量，就把頭髮剪下。然後悲悽地向五娘說：

你兒夫曾付託，兒夫曾付託，我怎生違背？你無錢使用，我須當貸。你將頭髮剪下，將頭髮剪下，又跌倒在長街，都緣我之罪。（第二十四齣〈祝髮買葬〉）

後來他又在第廿六齣〈感格墳成〉中主動帶著小二來幫五娘築墳；在第廿八齣〈乞丐尋夫〉中趕來送行，資助趙五娘銀兩，並向五娘保證：他一定看守二老之墓……，這一切顯示張大公悲天憫人的淳厚性情，他關心一個晚輩在無人可投靠之下的困窘無助，更是由於他瞭解人世無常，人難免會有困厄不幸的階段，所以他毫不猶豫對五娘全力支持。他不但是一位重生死之交的老友，在晚輩眼中也

是一位令人可敬的長者，代表中國人與朋友交重然諾、里仁為美的一面。

至於牛氏，一直是關懷丈夫，想要為丈夫解決問題的，她能夠善體人意，甚至當她瞭解丈夫長期憂鬱不樂的原因是想念雙親與趙五娘時，乃幾言諫父（第三十齣），牛丞相訓女：「我乃紫閣名公，汝是香閨豔質，何必顧此糟糠婦？」她仍堅持：「她媳婦雖有之，念奴家須是，他孩兒次妻，那曾有媳婦不侍親闈？」她乃解。」（王世貞《彙苑詳註》）等說法的註解，它在社會規範與道德思想上，有著乃解。」

總之，高則誠撰述《琵琶記》的態度是嚴肅的，否則這些人物的描述就不會如此生動，這一點，正可作為「則誠《琵琶記》，閉閣謝客，極力苦心，歌詠久則吐涎沫不絕，按節拍則腳點樓板皆穿。」（《雕邱雜錄》）、「高明撰《琵琶記》，填至〈喫糠〉一折，有『糠和米一處飛』之句，案上兩燭光合而為一，交輝久之

一定的社會意義與歷史定位，而其在文學史上的價值，毫無疑問是戲劇作品的典型。

三、《琵琶記》腳色概說

在我國古典戲劇裡，「腳色」一詞原只是象徵性的符號而已，必須通過演員來充任、扮飾劇中人物，其意義才能具體顯現出來。因此「腳色」之稱謂，就劇中人物而言，係象徵其所具備之類型與特質；就演員而言，則是說明其專擅之技藝與在劇團中的地位[1]。可以說，劇本的創作是按腳色而架構冷熱排場；劇中人物係按腳色不同而開展妍媸正反之人物塑造；音樂與技藝乃按腳色需要而表現粗細文武之情致，至於演員，則是通過腳色而呈演優劣高下之行當造詣。

劇種不同，加以時移代異，腳色分類之繁簡亦隨之有別。唐戲弄之歌舞戲以

❶
詳參曾永義《說俗文學‧中國古典戲劇腳色概說》一文，一九八〇年，聯經出版事業公司。

生、旦為主，科白戲以參軍、蒼鶻為重，宋金雜劇院本承之而有副淨、副末之插科打諢。戲文在古劇的基礎上，增加外、貼、丑，衍成「生、旦、外、貼、淨、末」七行。其後元雜劇、明清傳奇與近代皮黃，由於分類基準不一，或就劇中人物之地位、性質，或就其技藝、妝扮，致使腳色名目多至十餘種❷。其分目雖嫌殽亂，然觀瀾索源，吾人不難從「傳奇之祖」《琵琶記》腳色之分類窺知後世戲曲衍化之端倪。

此外，後世劇團成員動輒數十人以上，然而在明清以前，戲劇搬演的條件並未如此優渥，時代愈古，規模愈小，人數自然也愈少。據周密《武林舊事》卷四「乾淳教坊樂部」條記載，南宋乾道、淳熙年間，就連供奉內廷的皇家劇團，演員也僅五人至八人而已。一九五九年山西侯馬市郊董氏墓中，曾發現一座金大安二年（一二一〇）的戲臺模型，臺上磚雕演員僅五人。民間戲文演出規模雖較大，但由於藝人過的是衝州撞府、漂泊不定的艱苦生活，遇有官府宴集，須前去承應，名為「喚官身」，若誤了官身，得受杖責，且社會地位低，對未來常有「路岐岐路兩悠悠」的悵惘，因而劇團人數依然十分經濟，就登場人數統計：《永樂大典

戲文三種》與《琵琶記》凡一百三十齣，每齣登場人數，以三人的為最多，佔二十八齣；其次是二人的二十六齣，四人的二十四齣，一人的二十二齣，五人的二十齣，六人的八齣，人數最多的七人僅兩齣而已。就腳色數目統計：《張協狀元》與《琵琶記》皆有七個，《小孫屠》六個，《宦門子弟錯立身》則僅五個❸，且由於人數極其精簡，故一種腳色通常只有一個演員。如《張協狀元》第三十三齣，即因演員人數少，而產生一段頗為有趣的科諢：女主角王貧女在張協得中狀元後，將上京尋夫，辭別古廟裡的山神與為她送行的李大公，中有一段對話：

（旦）乍別公公將息，奴家拜辭婆婆去也。（淨）不須去，我便是亞婆。（末）

❷ 元雜劇腳色分類可參徐扶明《元代雜劇藝術》第十六章「腳色」，一九八一年上海文藝出版社；崑曲腳色分類詳參《楊蔭瀏音樂論文選集·天韻雜談》，一九八六年上海文藝出版社；皮黃腳色分類，詳見徐慕雲《中國戲劇史》卷三第一章「角色之分類」，世界書局。

❸ 統計數字詳見錢南揚《戲文概論》演唱第六「書會與劇團」。

此時舞臺上僅有三人，旦是王貧女，淨是山神，末是李大公。正因為李大婆在這場戲裡要趕演山神的腳色，所以當貧女要拜辭大婆時，山神忙言：「不須去，我便是亞婆。」末即打趣道：「休說破！」如果「淨」一腳有兩個演員擔任的話，則李大婆可一併來送行，當然也就少了這段幽默的插科打諢了。《琵琶記》第十六齣「趙五娘請糧被搶」亦有類似情形：丑先扮里正，次扮丐子，又扮饑民（為打諢而自名「大比丘僧」），在扮饑民之前，劇本上明言「丑換扮上唱」，由於一人需兼扮數人，故云「換扮」。為深入瞭解我國古典戲劇「腳色」之內涵，茲將《琵琶記》七門腳色之性質與特色略述如次：

生　生為戲文中的男主角。徐渭《南詞敘錄》之：「生，即男子之稱。史有董生、魯生，樂府有劉生之屬。」祝允明《猥談》亦謂「生即男子」，是生為男子之通稱。我國現存古典戲曲劇本中，以「生」為腳色名稱者，始見於《永樂大典》戲文三種。唯戲文中的「生」，人品每有瑕疵，如《張協狀元》的張協係一

登富貴即棄糟糠之勢利小人，《宦門子弟錯立身》的完顏延壽馬雖忠於愛情，然生性浪蕩疏狂，不合傳統儒士典範，《小孫屠》的孫必達更是糊塗軟弱，不事生產。而《琶琶記》裡的蔡邕，卻是由《趙貞女》中「三不孝」的反面人物扭轉成「三不從」的正面形象，為明清傳奇樹立忠正儒雅的秀士典型。

旦　旦為戲文中的女主角。「旦」係由稱呼妓女的「姐兒」省為「旦兒」或訛作「姐兒」；再由「旦兒」訛為「旦兒」再省為「旦」；或由「姐兒」省為「旦兒」再省為「旦」。「旦」字用為腳色專稱見於五代北宋。戲文中的旦，性行未必閨秀端莊，如《張協狀元》的王貧女卑微勤苦，然做了太尉義女即性格不變，令人感到不真實；《宦門子弟錯立身》的王金榜雖堅貞耐苦，但過的卻是走南跳北、受人輕賤的女優生活；《小孫屠》的妓女李瓊梅，更是淫蕩之婦，反觀《琶琶記》裡的趙五娘，嫻雅端莊、孝格感天，乃樹立傳統賢淑溫婉之婦女典型。

值得一提的是，生旦腳色在戲文中代表青年男女，與演員本人的性別年齡無

關。即演員不論年齡大小，一扮生旦必為青年，不論男與女，皆可於劇中扮生或扮旦。如《張協狀元》第三十五齣云：「（旦）奴家是婦人。（淨）婦人如何不扎

腳？」從淨的科諢中可知扮王貧女的是位男演員，後世稱為乾旦。又如夏庭芝《青樓集》載：「朱錦繡，……雜劇旦末雙全。」元雜劇無「生」腳，其「末」腳相當於戲文中的「生」腳，此處言女演員朱錦繡亦擅演生腳，後世則稱坤生。

貼　貼是貼旦的省稱。《南詞敍錄》云：「貼，旦之外貼一旦也。」在劇中的地位是僅次於旦的第二女主角，如《張協狀元》中太尉王德用之女勝花❺，《琵琶記》中的牛小姐皆是，至於《小孫屠》中的李瓊梅，其腳色雖標「旦」字，亦應屬貼旦。

在一般情況下，生、旦是劇中的男女主角，一方面由於戲份吃重，如第十五齣、第二十三齣之生，第八齣、第二十四齣與第三十一齣之旦，幾乎是獨腳戲，唱念十分繁重；一方面為了維持舞臺造型的統一與連貫，照例不兼扮其他人物，即生腳僅演蔡邕，旦腳僅演趙五娘，而《琵琶記》中的貼，雖是第二女主角，亦僅演牛小姐一人。他如外、淨、丑三腳，則兼扮多種人物。

外

外在戲文中通常指年老而具身份地位者，唯不分男女。如《宦門子弟錯立身》中延壽馬之父、《張協狀元》中張協之父與王勝花之母皆是。徐渭《南詞敘錄》云：「外，生之外又一生也；或謂之小生。外旦、小外，後人益之。」提及外腳不分男女之情形。雖元雜劇之「外」，係「外末」之省稱，有老漢或官員的意味，崑曲、皮黃以戴白髯之老生為外，蓋緣於此。至於「外旦」，戲文與明清傳奇皆無此稱呼，而元雜劇中的外旦，係指次於正旦之腳色，與小旦同具年輩輕幼之意。元雜劇與南戲並無小外、小生等稱呼，傳奇之小外類似小生，係「外」之副腳，並無年輩之義，到了崑曲、皮黃的小生，倒與老生相對，而有年輩輕幼之義。目前舞臺上扮演年老婦女者，多呼為「老旦」，而從無「外旦」之稱，故徐渭之說，牽混糾葛而無確證，徒亂人心目。《琵琶記》中的外腳，兼扮蔡公、牛太師與山神，與元雜劇具相同涵意。

❺　《張協狀元》之王勝花一腳，第五十三齣下場詩處作「貼」，第二十七齣作「占」，係「貼」字省文，第十三齣作「後」，因「後」與「后」通，而「后」係「占」字形近之誤。

淨　淨之名義，就歷史淵源探討，實為唐參軍戲與宋雜劇插科打諢、以資笑謔之遺風，故徐渭《南詞敘錄》、蔗畊道人《西崑片羽》、王國維《古劇腳色考》皆謂「淨」係「參軍」二字之促音；若就其妝扮而言，淨腳「傅粉墨」以「獻笑供謅」，則「淨」乃「靚」之同音假借字，而「靚」（或「靖」）係「參軍」過渡到「淨」之間的一種稱呼（見同 ❶）。戲文中的淨腳，男女老少各等閒雜人物無所不扮，聲音洪大，故有「大口」之稱，動作誇大逗趣，有時為了突顯戲劇效果，會使用方言俚語以便引起觀眾共鳴。《琵琶記》中的淨腳除飾蔡婆之外，還兼扮牛府老姥姥、媒婆、書生、試官、令史、陪宴臣、里正妻、里正兒、李社長、放糧官、學童、拐兒、黑虎將軍、彌陀寺瘋子、長老、驛丞、公差等十七個人物，其出場齣數亦高達二十齣。

丑　丑不見於唐宋古劇，其為腳色專稱，始見於南戲《張協狀元》。丑的性質與淨頗為相似，同樣是搽灰抹土的妝扮，男女老小亦無所不扮，且往往與末演插科打諢的對手戲，故錢南揚與胡忌皆認為丑與淨關係密切 ❻，其重要證據即在《琵琶記》第十六齣「丑扮里正上」的一段告白：

戲的副淨。

小人也不是都官，小人也不是里正，休得錯打了平民。猜我是誰？我是搬

此處作者固然為了叶韻，並藉著宋金雜劇院本中「副淨」腳色曾帶給人們的逗趣形象，來引發戲劇效果，所以不用「丑」而用「副淨」，但丑與淨內在的性質與特色必定十分接近，作者方如此借用，也才能得到觀眾共鳴。《琵琶記》中，丑所扮飾的人物有：惜春、媒婆、書生、祗候、陪宴臣、里正、丐子、饑民、學童、白猿使者、小二、李旺、彌陀寺瘋子、驛丞、縣官等十五個人物，其性格動作之突梯詼諧，比起淨實有過之而無不及。

末　「末」字蓋男子自謙下末、卑末、晚末、眷末之省稱，宋金雜劇院本中末（末泥）與副末（次末）即為習見之腳色名稱。南戲裡的腳色雖僅見末而無副末，實乃兼含副末而言，如《張協狀元》第五齣云：「（淨白）瞰！叫副末底過來。」（末

❻ 詳參錢南揚《戲文概論》頁二三四與胡忌《宋金雜劇考》「雜扮研究」一節。

出）觸來勿與競，事過心清涼。……」可知末亦兼副末之職。由於末大抵本色裝

扮——潔面、黑衫之中年男性，在劇中又多演幫襯性的閒雜人物，故在舞臺上頗

不顯眼。

實際上，南戲之搬演全由「末」開場，儼然有劇團團長之尊，蓋承宋金雜劇

院本末泥為長之意。而劇作家也常藉「末」在開場的幾段唱唸，與觀眾直接對話，

傳達其創作宗旨與藝術理念，此時「末」直可視為劇作家之代言人。開場之外，

末還兼「收科」，即劇終時由末率領全體演員唸收場詩，並唱段「太平人唱太平

歌」以送客。在戲外，他負責主編各腳色舞臺演出時所需要的唱唸做打與科諢，

戲文在民間搬演時，常是編演合一的，如若不巧遇上不當行的作家，劇作內容雖

院本中「副末」的職務，兼演一個幫襯腳色，並適時與淨丑作科諢的對手戲之外，

佳但卻偏向案頭時，更需要末充任整個編導工作。在戲裡，他除了承襲宋金雜劇

還作當場導演。他之所以在臺上兼演一個小腳色，主要是為了掌控全場，使其他

演員能如期充分發揮，必要時更可作一些細部的、即席性的現場效果❼。如《琵

琶記》裡的末，除開場、收場之外，還兼演牛府院公、張大公（廣才）、書生、祗

· 46 ·

候、首領官、陪宴臣、小黃門、皂隸、掌禮、五戒、站官等十一個人物，值得注意的是，其出場齣數高達二十九齣，接近全劇的四分之三，居所有腳色之冠，此亦其當場導演之職司所致。

為求更清楚瞭解全本《琵琶記》腳色運用之情形，茲將錢南揚《元本琵琶記校注》、六十種曲本《琵琶記》與《集成曲譜》、《遏雲閣曲譜》、《崑曲大全》、《六也曲譜》、《粟廬曲譜》諸唱譜比對羅列如次：

齣目	錢校元本	六十種曲本	唱譜	腳色運用
一	報告戲情	副末開場	開宗	末(副末)
二	蔡宅祝壽	高堂稱壽	稱慶	生(蔡邕) 末 旦(五娘)

❼ 有關戲文中「末」腳的性質與特色，可參洛地《戲曲與浙江》頁四○—四七，一九九一年，浙江人民出版社。

三	四	五
婢	試	
牛小姐規勸奴	蔡公逼伯喈赴試	伯喈夫妻分別
牛氏規奴	蔡公逼試	南浦囑別
規奴	逼試	囑別
外（蔡公） 淨（蔡婆） 末（牛府院公） 淨（老姥姥） 丑（丫環惜春） 貼旦（牛小姐）	生（蔡邕） 末（張大公） 外（蔡公） 淨（蔡婆）	生（蔡邕） 旦（五娘） 外（蔡公） 淨（蔡婆） 生（蔡邕） 末（張大公）

序	齣名			腳色
			南浦	旦（五娘） 生（蔡邕）
六	牛相教女	丞相教女	訓女	生（蔡邕） 末（牛府院公） 淨（媒婆甲） 丑（媒婆乙、惜春） 外（牛太師） 貼（牛小姐）
七	伯喈行路	才俊登程	登程	生（蔡邕） 末（書生李群玉） 淨（書生常白將） 丑（書生落得嬉）
		文場選士	選士	末（祗候） 生（蔡邕） 淨（試官） 丑（書生落得嬉）

八	九	十	十一	十二	十三
五娘憶夫	新進士宴杏園	爭吵／五娘勸解公婆	牛相奉旨招壻	伯喈拒婚	牛相發怒
臨妝感歎	杏園春宴	蔡母嗟兒	奉旨招壻	官媒議婚	激怒當朝
梳妝	墜馬	饑荒	招壻	議婚	相怒
旦（五娘）	生（蔡邕） 淨（令史、陪宴官） 丑（祗候、陪宴官） 末（河南府首領官、陪宴官）	淨（蔡婆） 外（蔡公） 旦（五娘） 末（牛府院公）	丑（媒婆） 生（蔡邕）	生（蔡邕） 末（牛府院公） 丑（媒婆）	外（牛太師）

	十四	十五	十六	
	牛小姐愁配	不准 伯喈辭官辭婚	五娘請糧被搶	
	金閨愁配	丹陛陳情	義倉賑濟	
	愁配	辭朝	關糧 搶糧	
末（牛府院公） 丑（媒婆）	貼（牛小姐） 淨（老姥姥） 末（小黃門） 生（蔡邕）	丑（里正、丐子、饑民） 淨（里正妻、里正兒、李社長、放糧官）	外（蔡公） 丑（里正） 末（皂隸） 淨（放糧官） 旦（五娘） 末（皂隸）	

二十	十九	十八	十七	
五娘喫糠	蔡婆埋冤五娘	伯喈牛宅結親	伯喈允婚	
糟糠自厭	勉食姑嬋	強就鸞凰	再報佳期	
喫糠	喫飯	花燭	請郎	
旦（五娘） 外（蔡公） 淨（蔡婆）	旦（五娘） 淨（蔡婆） 外（蔡公）	外（牛太師） 末（掌禮） 生（蔡邕） 貼（牛小姐） 淨（老姥姥） 丑（惜春）	生（蔡邕） 丑（媒婆）	末（張大公）

齣次	劇目（一）	劇目（二）	齣目	腳色
二十一	伯喈彈琴訴怨	琴訴荷池	賞荷	末（張大公） 生（蔡邕） 末（牛府院公） 淨（學童甲、老姥姥） 丑（學童乙、惜春） 貼（牛氏）
二十二	五娘侍奉公病	代嘗湯藥	湯藥 遺囑	旦（五娘） 外（蔡公） 末（張大公）
二十三	伯喈思家	官邸憂思	思鄉	末（牛府院公） 生（蔡邕）
二十四	五娘剪髮賣髮	祝髮買葬	剪髮 賣髮	旦（五娘） 末（張大公）
二十五	拐兒脫騙	拐兒紿誤	拐兒	末（牛府院公） 淨（拐兒）

二十六	五娘葬公婆	感格墳成	造墳	生（蔡邕）旦（五娘）外（山神）丑（白猿使者、小二）淨（黑虎將軍）末（張大公）
二十七	伯喈牛小姐賞月	中秋望月	賞秋	貼（牛氏）淨（老姥姥）丑（惜春）生（蔡邕）
二十八	五娘尋夫上路	乞丐尋夫	描容、別墳	旦（五娘）末（張大公）
二十九	牛小姐盤夫	瞷詢衷情	盤夫	生（蔡邕）貼（牛氏）
三十	牛小姐諫父	幾言諫父	諫父	外（牛太師）

齣次	齣目	關目	細節	腳色
				貼（牛氏）
			回話	生（蔡邕）／貼（牛氏）
三十一	五娘行路	路途勞頓	途勞	旦（五娘）
			遣使	外（牛太師）／生（蔡邕）／貼（牛氏）／丑（院子李旺）
三十二	牛伯派人接伯 啗家眷	聽女迎親	彌陀寺	末（五戒）／淨（瘋子甲）／丑（瘋子乙）／旦（五娘）
三十三	五娘到京知夫 行踪	寺中遺像	遺像	末（牛府院公）／丑（學童）／生（蔡邕）

	三十四	三十五	三十六	三十七	三十八
	五娘牛小姐見面	五娘書館題詩	伯喈五娘相會	張大公掃墓遇使	伯喈夫婦上路回鄉
	兩賢相遘	孝婦題真	書館悲逢	張公遇使	散髮歸林
	廊會	題真	書館	掃松	別丈
淨（長老）旦（五娘）	貼（牛氏）旦（五娘）末（牛府院公）	旦（五娘）末（牛府院公）	生（蔡邕）貼（牛氏）旦（五娘）	末（張大公）丑（李旺）	外（牛太師）末（牛府院公）淨（老姥姥）

	三十九	四十	四十一	四十二
	李旺回話	盧墓	牛相出京宣旨	旌表
	李旺回話	風木餘恨	一門旌獎	
	李回	餘恨	旌獎	
生（蔡邕）	貼（牛氏）	生（蔡邕）	末（張大公）	丑（驛丞乙）
旦（五娘）	旦（五娘）	旦（五娘）	貼（牛氏）	末（站官）
貼（牛氏）	丑（李旺）	外（牛太師）	生（蔡邕）	外（牛太師）
			淨（驛丞甲）	生（蔡邕）
				旦（五娘）

由上列諸表不難看出《琵琶記》排場配搭之深具匠心。其情節之變化推演，

係由簡而繁，再由繁歸於簡，由合而離，復由離至於合；其場景之轉換，蓋以竹

籬茅舍之蔡宅對照錦幢繡屏之牛府，以龍臺鳳閣之京畿反襯水郭山村之鄉野，由

方外寺廟移轉府邸書館，又將人境幻轉為鬼神，其戲劇氣氛之營造，歡慶喧樂與

孤苦悽愴、選場諧趣與臨妝憂思、登科春宴與饑荒催逼、新婚賞荷與糟糠自厭、

一門旌表與風木餘恨……，冷熱排場穿插對比，層層映照，幕幕轉新，目的在使

觀眾不厭聆賞。其腳色之安排尤見巧思，如生旦係全劇之男女主角，唱唸尤其吃

重，故若非劇情需要，演員須一氣呵成連唱下去，作者通常不會安排他們連續出

貼（牛氏）	
末（張大公）	
丑（縣官）	
外（牛太師）	
淨（公差）	

現，故生旦二腳出場之齣數，皆不及全劇一半，如此安排，一方面可節演員體力，另方面免使觀眾有單調乏味之感。至於末腳之出場頻繁，原多幫襯性質，且兼當場導演之重任，例不設限，唯第三十七齣「掃松」，末飾張大公，九支曲牌連唱帶做，需半小時以上，做表甚為繁重，故作者於第三十六齣末予出場，一來趁得及換裝（第三十五齣末飾牛府院公），二來可為下齣戲預作休息。

綜觀高則誠苦心孤詣摹造《琶琵》一劇，劑排場之冷熱，均演員之勞逸，並足以新觀眾之耳目，其垂範千秋，良有以也。

四、《琵琶記·糟糠自厭》的格律

詩、詞、曲都是蘊含器度風神的音樂文學，所以常藉吟詠拍唱予人傳神而具體的音樂感受。

詩詞中四聲抑揚頓挫的排列組合，無疑是一種樂音的表現。就詩而言，「詩為樂心，聲為樂體」（《文心雕龍·樂府》），詩既以言志為主，且「古人初不定聲律，因所感發為歌，而聲律從之」❶，因此對音樂配搭的要求並不高，只要能助

❶ 見王灼《碧雞漫志》卷一。又顧炎武《日知錄》卷六「樂章」條亦云：「古人以樂從詩，今人以詩從樂。古人必先有詩而後以樂和之，舜命夔教冑子，詩言志，歌永言，聲依永，律和聲，是以登歌在上，而堂上堂下之器應之，是之謂以樂從詩。」

· 61 ·

其吟情詠志即可，故其格律端審乎平仄是否諧叶。到了宋詞，創作變成一種「倚聲填詞」的方式，隨宮造格，遵音填詞的格律，使作者必須辨明平上去入四聲的調性，填詞時才不會發生撓喉捩嗓的毛病❷。至於曲的創作，雖說用韻較寬，平上去入四聲皆可通押，然其格律之要求遠較詩詞為高，除四聲須辨明清楚外，還得注意清濁（陰陽）之運用，如周德清《中原音韻・後序》嘗提及歌姬唱〔四塊玉〕「彩扇歌，青樓飲」句時，「青」字用陰平不合律，其友瑣非復初乃驅紅袖改用陽平「纏」字，唱作「買笑金，纏頭錦」，方才依律依腔。此外，創作散曲須注重宮調曲牌套數之選擇，與南北曲正襯字性質之異同；若要創作劇曲，則更應顧及舞臺搬演之實際需要，因為戲曲是一門綜合藝術，其格律涵蓋創作上的謀篇布局、曲文賓白、句法字法；音樂上的宮調、曲牌、套數；演唱時的咬字、板眼、聲調，與搬演時之排場配搭等。

《琵琶記》之所以被譽為「詞曲之祖」，主要在其格律謹嚴，為明清傳奇樹立整飭美善的創作楷模，故又被視為「傳奇鼻祖」。明・呂天成《曲品》將它列為最高等級「神品」中之唯一劇作，並歡賞高則誠瘁心格律之功：「特創調名，

功同倉頡之造字；；細編曲拍，才如后夔之典音。」其藝術造詣，「可師，可法，而不可及也。」是所謂「萬物共襄，允宜首列。」而在《琵琶記》光彩紛呈的諸多劇目中，尤以〈糟糠自厭〉（即〈喫糠〉）一齣，作者所展現的曲才最為耀眼。世有所謂高則誠《琵琶記》妙感鬼神，致案上雙燭交輝，乃有瑞光樓之旌表等美盛傳說，大抵針對〈喫糠〉之名曲名句而發，如王世貞《彙苑詳註》云：

高明撰《琵琶記》，填至〈喫糠〉一折，有「糠和米一處飛」之句，案上兩燭光合而為一，交輝久之乃解。好事者以為文字之祥，為作瑞光樓以旌之。

❷

沈義父《樂府指迷》曰：「腔律豈必人人皆能按簫填譜？但看句中用去聲字，最為緊要。……其次如平聲，卻用得入聲字替。上聲字最不可用去聲字替。不可以上、去、入盡道是側（仄）聲便用得，更須調停參訂用之。」說明填詞時平入可互替，而上去不得兼代之原則。

徐渭《南詞敍錄》與清・朱彝尊《靜志居詩話》等，皆有類似記載❸，足見〈喫糠〉神筆感人至深。茲將〈喫糠〉一齣之曲牌性質、套數體式、押韻與字格等格律條述如次。

宮調・笛色・曲牌

在我國傳統戲曲音樂中，數以千百的曲牌，往往按其性質的不同而分別隸屬於某個宮調之下，俾使散曲或劇曲作家在創作時，得依思想情感及劇情發展需要，揀選適當的曲牌與套數。我國古代宮調的作用大致有二：一是規定笛色的高低，二是標誌聲情的哀樂❹。所謂笛色，又稱管色，即現代所稱調高、調門的意思。如橫笛最容易吹奏的仲呂均音階，稱為小工調，其高度相當於西洋D調大音階❺。每一個宮調的曲子，都有它一定的笛色，每一支曲牌，也都有它一定的板式與音節❻。而不論北曲之「借宮」或南曲之「集曲」，其使用之主要條件在於笛色必須相同❼。

❸〈喫糠〉一齣，趙五娘上場唱兩支〔山坡羊〕曲牌，感嘆饑荒年歲夫婿不歸，

❸《靜志居詩話》亦云：「則誠填詞，燒雙燭。至〈喫糠〉一齣，句云『糠和米本一處飛』，雙燭花交為一。」然元刊本《琵琶記》作「糠和米本是兩倚依，誰人簸揚你作兩處飛？」他如《南音三籟》（戲曲卷下）、《綴白裘》（第十二編）、《審音鑑古錄》、《玄雪譜》、《納書楹曲譜》等亦皆作「兩處飛」，故黃丕烈與吳翌鳳（枚庵）為《琵琶記》作跋時，嘗提及兩處異文，未知孰是。

❹有關宮調的性質、內容與歷代演變之情形，詳參錢南揚《戲文概論》頁一七七—一八七與拙著《近代曲學二家研究——吳梅、王季烈》頁一九九—二〇五。

❺我國自漢以降，民間音樂即採笛作為簡單而便利的定音樂器，故調高即以曲笛為準。南北曲七種笛色與西洋音樂相配，故調高稱「笛色」。橫笛上有調法七種，為戲曲音樂所用，而絕對音高即以曲笛為準。依次為：上字調（♭B）、尺字調（C）、小工調（D）、凡字調（♭E）、六字調（F）、五字調（又稱正宮調）（G）、乙字調（A）。詳張世彬《中國音樂史論述稿》頁三〇〇—三〇七。

❻王季烈《螾廬曲談卷二·論作曲》〈論宮調及曲牌〉一章羅列各宮調所使用之笛色，並詳細註明適唱之腳色，其南北曲笛色不同者，亦特別標示。

❼許守白《曲律易知·論犯調》云：「犯調有二：一曰借宮，一曰集曲。何謂借宮？蓋傳奇每折所聯套數，有時於本宮曲牌之外，亦取別宮之曲牌聯接，是謂借宮。何謂集曲？取此曲牌與彼曲牌，各截數句，而別立一新名，是謂集曲，總謂之犯調云。」

祇得典衣喫糠以事翁姑的種種悲苦。〔山坡羊〕屬商調過曲，據元‧燕南芝庵〈唱論〉所載，商調的聲情是「悽愴怨慕」❽，笛色可用六字調、凡字調或小工調，端視曲牌音節之高低而定。本齣五娘所唱〔山坡羊〕即採凡字調。該曲牌氣氛低沈，多用於悲憤、悽切、傷情、怨恨等劇情場合，如《玉簪記‧問病》、《漁家樂‧藏舟》、《雷峯塔‧斷橋》、《牡丹亭‧驚夢》、《荊釵記‧哭鞋》、《浣紗記‧養馬》、《雙紅記‧盜綃》、《牧羊記‧看羊》、《祝髮記‧祝髮》、《占花魁‧賣油》、《香囊記‧聞訃》、《明珠記‧飲藥》、《長生殿‧改葬》等皆嘗採用。

接下來進入五娘糟糠自厭的主題，劇情產生起伏，宮調笛色亦隨之改變。五娘所唱四支〔孝順兒〕屬雙調集曲，由〔孝順歌〕、〔江兒水〕兩牌組成，雙調聲情健捷激裊，笛色可用乙字調或正宮調，本齣採音高較高的乙字調，便於抒發五娘鬱抑隱忍、背地喫糠的悽楚之情，與公婆發現後戲劇衝突所帶來的頓挫之感。

〔孝順兒〕曲牌宜於訴述悲情，而情緒起伏通常較〔山坡羊〕大，如《明珠記‧飲藥》，劉無雙被逼飲藥自盡時即唱〔孝順歌〕兩支，待淨丑上場撞屍，一段科

諢後則接唱〔北江兒水〕。

緊接著〔喫糠〕劇情發展到最高潮，當蔡公（外）、蔡婆（淨）得知五娘為盡孝而喫糠時，一陣悲愴恨慟襲上心頭，於是雙雙搶糠，混亂之際，蔡公一時悶嗆，而蔡婆卻不幸噎斃。面對如是悲慘的場面，以下四支〔雁過沙〕曲牌，五娘悽然唱了兩支，悲悼婆婆歸陰，家境艱難；蔡公亦相間唱（或嗽念）兩支，體念媳婦擔饑全孝之苦心，並對往昔逼兒赴試感到悔恨。此處〔雁過沙〕採用一板一眼（2/4）節奏加快的旋律，頗能表達人命危淺、緊急悲痛的劇情。〔雁過沙〕曲牌，笛色為小工調，至於宮調之隸屬，則說法較多，或標仙呂入雙調，或標越調，然據沈璟《南九宮譜》、沈自晉《南詞新譜》、吳梅《南北詞簡譜》與王季烈《蟭廬曲談》等曲律專書考覈，〔雁過沙〕當屬正宮過曲。且就聲情而言，此曲頗多惆悵，而與仙呂入雙調之清新激矗、越調之陶寫冷笑不類。

❽〈唱論〉十七宮調聲情之說，同見錄於同時代《中原音韻》、《陽春白雪》、《輟耕錄》等書，明代曲籍《太和正音譜》、《元曲選》與王驥德《曲律》亦嘗徵引。

最後樂善好義的末腳張大公（廣才）上場，協助五娘料理婆婆喪事，且唱了一支〔玉包肚〕，笛色為小工調，傳達五娘處饑荒而備嚐苦辛的光景。另外兩支〔玉包肚〕，原係末與外腳所唱，但為完整突顯旦腳在這整齣戲的悲悽唱腔，使全劇音樂達到統一，並顧慮傳奇之初仍受元雜劇一人獨唱影響之特色，乃參仿《集成曲譜》、《遏雲閣曲譜》等臺本唱譜之處理，將搶喫糠後外腳所唱二支〔雁過沙〕與本齣結束前末、外所唱〔玉包肚〕，全用「嗽念」方式處理。值得一提的是，〔玉包肚〕曲牌得名緣由，係與王安石之獲賜有關，王驥德《曲律‧論調名第三》云：〔玉抱肚〕，唐人呼『帶』為『抱肚』，宋真宗賜王安石有『玉抱肚』，今訛為〔玉胞肚〕。」又明‧徐樹丕《識小錄》亦云：「玉抱肚曲名，人不知其解，乃王荊公所賜玉帶，闊十四掐，故有其名。」是知他本或作〔玉胞肚〕者，無所取義，蓋形近之誤。

我國傳統戲曲音樂中，某些曲牌在實際搬演時，往往可中途唱斷，加進一些自白或其他腳色之介白，藉以豐富戲劇的內容，並增強表演的張力。如〈喫糠〉一齣之曲牌〔山坡羊〕、〔孝順兒〕、〔雁過沙〕等，皆採此法靈活運用❾，避

免某些觀眾在連續聆賞幾支曲牌的大段唱腔時，會覺單調沈悶而感到不耐。尤其〔孝順兒〕第四支曲牌，旦唱出喫糠糠療饑的原委，並無怨無悔地以伯喈之糟糠妻室自處，唱腔中穿插外、淨懷疑、窺碗、搶糠的動作與賓白，三人唱唸做表配合得嚴絲合縫，頗能給予觀眾精緻而豐富的藝術感受。

套數體式

至於劇曲組成，數支曲牌聯成一個套數，不論南曲或北曲，皆有其體局格範，此之謂套數體式。南曲曲牌分引子（古稱「慢詞」）、過曲（古稱「近詞」）、尾聲三類；北曲無引子，僅隻曲、尾聲二類。曲牌聯套的重心在正曲，南曲的正曲之所以又名「過曲」，吳梅《曲學通論》曾作解釋：「過曲即是正曲，謂從引子過脈

❾〔玉抱肚〕於本齣雖未採此法，然於《占花魁·賣油》、《繡襦記·剔目》、《一捧雪·邊信》等齣皆有中途唱斷，加進自白、對白與其他腳色介白之情形。

到正曲也。」簡言之，南曲套曲，前有引子，後有尾聲，正曲介乎兩者之間，故曰「過」曲。

凡腳色上場，一般先唱引子以自我介紹，而引子一般都是乾唱，不用笛和，因為不用笛和，故可不拘宮調；又因為乾唱，腔調較為緩慢，故不宜過長，以免令人生厭。在某些情況下，腳色上場可以不用引子：一、用上場詩代替引子。二、用過曲代替引子，如淨、丑常用之衝場曲（未有時也用），大半屬粗曲，不用笛和，甚至有板無腔，不入套數，故亦可不拘宮調。三、某些過曲前面，習慣上可以不用引子，如《張協狀元》第二十齣，旦一上場即唱〔懶畫眉〕；《琵琶記》第二十齣〈糟糠自厭〉，旦一上場即唱〔山坡羊〕，前面皆不用引子。〔懶畫眉〕與〔山坡羊〕並非衝場粗曲，其所以代替引子，蓋因其腔細調緩，宜於抒情詠志，性質很適合生旦出場時端雅清俊之自我介紹，故目前舞臺盛演不衰之《牡丹亭·尋夢》、《玉簪記·琴挑》、《琵琶記·賞荷》與《漁家樂·藏舟》、《義妖記·斷橋》、《牡丹亭·驚夢》等劇皆多所沿用。至於尾聲部分，原係套曲結束時所唱，但它與引子一樣是可有可無的。一本戲文，過場短戲通常占了半數，而過場

戲例不用尾聲；就是長套的正戲，凡遇專用的曲牌及某些套曲牌之後，習慣上往往可以不用尾聲⑩，《琵琶記》全本四十二齣，用尾聲者亦僅第二、第七、第九、第二十一、第二十七、第三十六與第四十二等七齣而已⑪。由此可知，〈喫糠〉一齣，用〔山坡羊〕代替引子，並省去〔尾聲〕，皆符合南曲聯套之體式。

聯套的重心在過曲，〈糟糠自厭〉一齣所用曲牌又皆為過曲，茲將過曲之性質略述如次：過曲曲牌之性質有粗有細，粗曲專供淨丑用，往往乾唸，有板無眼，故節奏最急，生旦不宜使用，因其不入套數，故又稱非套數曲。而細曲專供生旦詠志訴情之用，節奏最慢；至於可粗可細之曲，節奏中速，一般腳色皆可使用，二者皆可入套數，故又稱套數曲⑫。〈喫糠〉一齣所用曲牌皆屬套數曲。

套數曲按其節奏緩急的不同，大致可分為三類。最常見的是一板三眼的曲子，相當於西洋音樂4／4拍的速度。生旦所唱第一支細曲，通常再加上贈板，所謂

⑩ 詳參本書〈《琵琶記》「也不尋宮數調」考辨〉「傳奇之祖《琵琶記》格律謹嚴」部分。

⑪ 《琵琶記》尾聲，或稱〔餘文〕，或稱〔意不盡〕，皆〔尾聲〕之別名。

⑫ 詳參許守白（之衡）《曲律易知》「論過曲節奏」與「論粗細曲」部分。

曲文格律

戲曲創作有關曲文部分之格律關涉頗多，如詞藻雅俗之斟酌、正襯字之運用、四聲之押韻與字格等，靡不包括在內。茲為節篇幅，有關正襯字之分，可詳參近人劉世珩所編《暖紅室彙刻琵琶記》（江蘇古籍出版社）。而《琵琶記》曲文之精妙，向為曲家歡賞不置，如《少室山房曲考》有云：「《西廂》主韻度、風神，太白

贈板，就是照原來一板三眼的基數再加一倍，變成8／4拍節奏更為紆徐舒緩的曲子，如〈喫糠〉趙五娘所唱第一支〔山坡羊〕與〔孝順兒〕即是。另外一種一板一眼的曲子，節奏略快，相當於西樂2／4拍的速度。

一般聯套的格律是前緩後急，即緩曲宜置於前，而急曲宜置於後。觀〈喫糠〉一齣，趙五娘上場所唱第一支〔山坡羊〕與〔孝順兒〕皆為贈板曲，節奏最緩；其後數支〔前腔〕則用一板三眼之中等速度；到了後半段〔雁過沙〕與〔玉抱肚〕曲牌，改用一板一眼節奏稍快的速度，頗能符合過曲先緩後急之組套體式。

之詩也。《琵琶》主名理、倫教，少陵之作也。《西廂》本金元世習，而《琵琶》特創規矱，無古無今，似尤難至。」王季重亦云：「《西廂》易學，《琵琶》不易學。蓋傳佳人才子之事，其文香豔，易於悅目；傳孝子賢妻之事，其文質樸，難於動人。故《西廂》之後，有《牡丹亭》繼之；《琵琶》之後，難乎其為繼矣，是不得不讓東嘉獨步！」

尤其〈喫糠〉一齣，首曲〔山坡羊〕裡有四不：「亂荒荒不豐稔的年歲，遠迢迢不回來的夫婿，急煎煎不耐煩的二親，軟怯怯不濟事的孤身己。」第二支〔前腔〕有四難：「滴溜溜難窮盡的珠淚，亂紛紛難寬解的愁緒，骨崖崖難扶持的病身，戰兢兢難捱過的時和歲。」陳眉公批云：「吃不得這四不，又當不得這四難！」李卓吾評此齣時亦云：「一字千哭，一字萬哭，可憐！可憐！」〔孝順兒〕中感格天地、締創燭光交輝境界的名句「糠和米本是相依倚，被誰人簸揚作兩處飛；一賤與一貴，好似奴家與夫婿，終無見期！」將米、糠比作相倚的夫妻，對比手法達到最高極致。至若蔡婆之搶糠致死、蔡公之溫厚無助、張廣才之樂善好義，與五娘之悽苦事親等形象之塑造，由於作者在曲文修辭上達到「口吻

肖似」的本色造詣，故能動人心旌、賺人魂魄。

〈喫糠〉一齣之押韻情形，若以《中原音韻》加以檢覈，則僅〔玉包肚〕曲牌通曲押尤侯一韻合乎格律而已，他如〔山坡羊〕二支、〔孝順兒〕四支、〔雁過沙〕四支，則有齊微、魚模、支思三韻混押之現象，尤其〔山坡羊〕首支，又參雜皆來韻，使犯韻情形益顯嚴重[13]。而這裡所說的「犯韻」或「混押」，是就《中原音韻》的角度來看；事實上，若按南曲的用韻格式來看，這類齊微、支思、魚模混押的情形所在多有，可說是「戲文派」劇作用韻的常態[14]，論曲者實毋需疵求。

　所謂字格，係指「一曲中必有一定字數，必有一定陰陽清濁，某句須用上聲韻，某句須用去聲韻，某字須陰，某字須陽，一毫不可通借」者[15]。所以必須如此謹嚴者，乃因曲之本質與要素在於「合樂」，作曲者若不諳字格，率爾操觚，則難以披諸管絃，縱勉強湊成，在古典戲曲「腔隨字轉」的譜曲原則下，亦不免發生曲義乖舛之現象。「詞曲之祖」《琵琶記》之所以不可及者，尤在於曲詞平仄四聲陰陽之合律叶調，沈璟《南九宮十三調曲譜》、沈自晉《南詞新譜》等所

註「上去、去上妙」、「用去、用上妙」者，皆是提醒讀者《琵琶記》字格運用之高妙。如〈喫糠〉〔雁過沙〕首曲下，沈璟註云：「為我、棄了四字，俱去上聲，俱妙。」去聲是發調，旋律高揚；上聲則相反，腔格低抑，兩者相配，頗能產生亢墜頓挫之美聽效果，故沈氏稱妙。

另值得一提的是〔山坡羊〕與〔孝順兒〕的曲文格律。〔山坡羊〕曲牌，據沈璟《南九宮十三調曲譜》與吳梅《南北詞簡譜》考訂，其正格句法為六六七、三五、七七、二五、二五，總共十一句，押十一個韻。自《琵琶記》開始，在本格第二句下增添一句，不叶韻，使整首曲子變成十二句、十一韻，並將前三句添一襯字，成為七七七七句法，是為增句格。明·顧曲散人《太霞新奏》云：「古

⑬ 〔山坡羊〕首支曲牌本來押齊微韻（歲、壻、己、期、危），但又混押了魚模韻（取）、支思韻（之）、皆來韻（捱）三韻，造成一曲四韻之情形。

⑭ 詳參本書〈《琵琶記》「也不尋宮數調」考辨〉第二部分「《琵琶記》創作時代格律運用實況之探討」。

⑮ 詳見吳梅《顧曲塵談·原曲》。

〔山坡羊〕體，首皆三句，自《琵琶》添一句，人皆效之，而遂以此為〔山坡裡羊〕，實非二也。」說明〔山坡羊〕增句格雖較流行，但實在沒有必要將本格另立〔山坡裡羊〕之新名⓰。

至於《喫糠》中〔孝順兒〕曲牌，原係〔孝順歌〕首至六句與〔江兒水〕四至末句，兩支曲牌所組成的集曲。何謂集曲？王季烈《螾廬曲談卷二‧論宮調及曲牌》一章曾作明白闡釋：

集曲雖不拘成例，而宮調必取其相合，或犯本宮，（原註：即就本宮中他曲牌之詞句，合成集曲。）或犯笛色相同之他宮調。（原註：如正宮與中呂，黃鐘與南呂之類。）若宮調之笛色高低迥別者，則決不可合成集曲。又凡集曲之首數句，亦必用正曲之首數句；集曲之末數句，亦必用正曲之末數句；集曲中間之句，或以中間之句為首尾，皆集曲所不許。如能次序不紊，若〔梁州新郎〕之用〔梁州序〕首至合，（原註：合謂合頭，凡南曲用數支，而其末數句支支相同者，即合頭也。）〔賀新

郎〕合至末;〔顏子樂〕之用〔泣顏回〕首至四,〔刷子序〕五至七,〔普天樂〕八至末,尤為盡善也。

指出集曲須宮調相合或笛色相同,且所截取之句數須次序不紊。〔孝順歌〕屬雙調,〔江兒水〕屬仙呂入雙調,兩者宮調相合,且笛色皆為小工調,故能組成集曲。唯坊間刻本或將〔孝順兒〕誤題作〔孝順歌〕,故沈璟《南九宮十三調曲譜》卷二十雙調過曲〔孝順兒〕(新增)即引《琵琶記》「糠和米本是兩倚依」一曲,並註云:「向因坊本刻作〔孝順歌〕,人皆捩其腔以湊之,殊覺苦澀,今見近刻本改作〔孝順兒〕,乃暢然矣。」凌濛初《南音三籟》將〔喫糠〕四支〔孝順兒〕俱列為天籟,並引述沈璟之說。此外,《喫糠》中〔山坡羊〕與〔玉包肚〕曲牌後段皆註明「合」或「合前」,由王季烈前段引文,可知「合」,係指合頭,

⑯ 錢南揚《戲文概論》頁二一六註云:「〔山坡裡羊〕,即〔山坡羊〕。《九宮正始》冊六商調〔山坡羊〕下明注云:「俗名〔山坡裡羊〕。」而清人曲譜如《九宮大成》之類,把它分為二曲,是不對的。」

即南曲數支曲牌，其末數句曲文格律支支相同者稱之。〔山坡羊〕之合頭——「思之，虛飄飄命怎期？難捱，實丕丕災共危」句，係趙五娘一人主唱；而〔玉包肚〕之合頭——「相看到此……不是冤家不聚頭」句，則是五娘、張廣才、蔡公三人合唱，並非如葉德均所言，指幕後另有幫腔者。⑰

清・劉廷璣《在園曲志》讚賞《琵琶記》「何法不備，何態不呈」，而將它比為杜甫詩，並歎道：「《琵琶》語語至情，天真一片，曲調合拍，皆極自然，真是天衣無縫！……」吾人由〈糟糠自厭〉一齣格律之謹嚴有致，亦可見一斑矣。

⑰ 戲文中的「合」字有二義：一指同唱，一謂合頭。同唱自然得數人在場；而「合頭」雖多屬數人同唱，但也有一人獨唱的。因戲文之過曲，一般連用二支以上，而最後幾句相同者，稱「合頭」。通常在上曲合頭上注一「合」字，下曲便不再重出曲文，僅注「合前」二字，意即謂「合頭同前」。詳參錢南揚先生《元本琵琶記校注》第二齣〈蔡宅祝壽〉注卅六。葉德均〈明代南戲五大腔調及其支流〉一文（收於《戲曲小說叢考》）認為戲文中的「合」，有如後來的弋陽腔，是後行「幫合」唱的主要證據。然早期南戲演員人數極其簡約（詳見本書〈琵琶記腳色概說〉），後臺豈有現代地方戲中足夠的人手來「幫腔」、「接後場」？

五、《琵琶記》的表演藝術

——以〈喫糠〉、〈遺囑〉為例

《琵琶記》自傳世以來，敷演之盛，非其他劇作所可匹擬，這是因其文律俱美，案頭與場上兼勝，故六百餘年來能於宮廷官府、富室豪門、文士家班乃至村野荒陬間爨演不輟。根據清代《綴白裘》與陸萼庭《崑劇演出史稿》的記錄，《琵琶記》經常上演的折子戲凡三十，幾占全劇四分之三❶，而折子戲盛演的必要條

❶ 清乾隆年間記載當時舞臺折子戲演出本之總集《綴白裘》，收《琵琶記》二十六齣，為眾劇之首。陸萼庭《崑劇演出史稿》所輯「清末上海崑劇演出劇目志」雖亦收《琵琶記》二十六折，然較《綴白裘》少〈逼試〉、〈饑荒〉兩折，並將〈分別〉、〈長亭〉併為〈南浦〉；

件是：觀眾對全本劇作之內容排場已極為熟稔，因而省演某些過場戲或部份不甚出色的齣目，仍然能得到觀眾的肯定與共鳴，故觀《琵琶記》折子戲數量居眾劇之冠，則其當日表演盛況可見一斑了。

表演風行自有其不可替代的原因，尤其是《琵琶記》的演出竟有如此的穩定性殊非易事。明太祖朱元璋對其推崇，且譽為較「五經四書」有更高的價值（見黃溥言《閒中今古錄》），然《琵琶記》長期在民間流傳，絕非由於百姓遵奉著皇帝的意旨使然。故事情節固為戲劇扣人心弦一環，而百姓確也受其感動，但若說由於劇情動人便是形成六百年長期流傳的原因，此種論點便極為薄弱。因為藝術是複雜的，人的需求是多方面的，《琵琶記》從作品的角度看，本具有潛藏在作品深處的某種人生精義或人性、人情，而這種內涵同時具有高度的生活概括性，所以能喚起、扣動觀眾的心靈，而成為世世代代認同與細細體會的課題，成為無限延伸的原動力。

因此，《琵琶記》一劇涉及社會人生的不同層面，百姓可看到形象化的孝道。

但更多的人是看到一個柔弱女子，在貧苦無告的情況下，挑起了侍養公婆重擔的

忘我精神，看到直接造成這個家庭悲劇的科舉制度，於是多層面、多角度地調動各種生活經驗去理解，甚至細加揣摩，發現到有太多回味的餘地⋯感受深重地思考、對劇中人進行道德的評價、體驗人生歸向⋯。此外，《琵琶記》反映一個非特定的歷史內容，所以不會隨著社會心理的變遷而轉移；它的內容有一種共同的社會指向與人性取向，由此，我們不難發現《琵琶記》之所以延續六百多年，泰半與民族的苦難以及觀眾審美感受有密不可分的關係。在這一層理解上，明人王世貞(鳳洲)所云「南曲以《琵琶》為冠，是一道陳情表，讀之一字一淚」、「苦口苦心，憑三寸筆尖，寫來自是碎人心腸」❷，當是有其深藏意蘊與特殊闡釋的！

評其中辭句「參人情，按世態，淋漓嗚咽，讀之使人欷欲涕。」

❷

〈喫飯〉、〈喫糠〉併為〈喫糠〉，另收〈關糧〉、〈搶糧〉、〈賞秋〉、〈彌陀寺〉四折，是二書所錄合計三十折。民初賡續傳統戲曲薪傳重任之「崑劇傳習所」，所演劇目凡四百折，其中《琵琶記》居二十五至二十一折，亦為諸劇之首。

按二句評語，一評「你爹娘倒教別人看管」，一評「縱認不得是蔡伯喈昔日的爹娘，須認得是趙五娘近日的姑舅」，見蔡毅《中國古典戲曲序跋彙編》頁五九八微引，齊魯書社，一九八九。

人物塑造，各有神貌

與此同時受到重視的，就是《琵琶記》成為「南曲之祖」的關鍵。由於高則誠創作此劇的成功，故《琵琶記》之曲辭，多被後世的南曲曲譜選為格範，如《南詞新譜》、《九宮正始》、《南音三籟》、《增定南九宮譜》、《綴白裘》等書，均有載輯，（詳見本書〈也不尋宮數調考辨〉，茲不贅。）而描寫筆調方面亦有他書難以取代之特色，王世貞云：

《琵琶記》四十二齣，各色的人，各色的話頭、拳腳、眉眼，各肖其人。好醜濃淡，毫不出入，中間抑揚映帶，句白問答，包涵萬古之才，太史公全身現出。以當詞曲中第一品無愧也。

而徐文長又進一步對高則誠筆下的蔡伯喈、趙五娘形象有如是分析，認為人物口吻的描寫完全切合劇中人的性格，其云：

為男子者，出門惘惘有離別可憐之色，叮嚀顧婦子語剌剌不休，便不成丈夫；為女子者，全不注意功名，為良人勸駕，只念衾寒枕冷，牽衣涕泣，便不成賢媛。❸

如此的記載：

故搬演之時，《琵琶記》裡人物穿關（演員穿戴）、形象等亦各有講求。清・《審音鑑古錄》❹一書收有〈稱慶〉、〈規奴〉、〈囑別〉、〈南浦〉、〈喫飯〉、〈噎糠〉、〈賞荷〉、〈思鄉〉、〈盤夫〉、〈賢遘〉、〈書館〉、〈掃松〉、〈訓女〉、〈鏡嘆〉、〈辭朝〉、〈嗟兒〉十六齣折子戲，以腳色形象言，便有

△蔡公宜端方古樸，而演一味顧兒貴顯，與《白兔》迴異。　秦氏（蔡婆）

❸ 此二段見蔡毅編《中國古典戲曲序跋彙編》頁六〇〇。

❹ 《善本戲曲叢刊》第七十三冊，臺灣學生書局。

要趣容小步，愛子如珍，樣式與《荊釵》各別。忌用蘇白，勿忘狀元之母身分。〈稱慶〉

△小旦（牛小姐）貞靜式。〈規奴〉

△正旦（五娘）黑紃襖上，小生（伯喈）青素上，兩對面拭淚科。眉批云：「趙氏五娘正媚芳年嬌羞，宜忍莫犯妖豔態度。」〈囑別〉

△正旦（五娘）兜頭青布衫打腰裙上，走至下，扶外（蔡公）左臂。外白眉、白瓊帽、破花帕裹頭、破細襲裙打腰、拄杖上。正旦扶至中，放手，又至下扶副（蔡婆），副白髮棉兜、破帕裹頭、破紃襖打腰裙、拄杖上。〈喫飯〉

△正旦照〈喫飯〉扮上。因熬不住饑餒，只得喫糠。旁注：「場左設椅、矮檠，椅上擺茶鍾、碗、筯。坐于矮檠上，左手將鍾倒茶，右手將筯攪，左手放鍾，拿碗作喫一口，再喫作搶（嗆），出左手拍胸科。又倒水攪，喫兩口，大搶（嗆），作嘔哭科。」〈噎糠〉

△小生（伯喈）紗帽披風上。〈賞荷〉

△小生（伯喈）淺色青花上袖扇上。旁注云：「思式：先靜其心，或側首、或低眉、或仰視天、或垂看地，心神竚定則得之矣。清鼓二記，一板，音樂徐出。」〈思鄉〉

△小生紗帽披風不得帶扇上。〈盤夫〉

△老生（張廣才）白三髯、長方巾帕打頭、繭綢襲裙打腰，挂杖執箒上。〈掃松〉

△正旦（五娘）兜頭元襖宮縧上。句末注：「劇之千百齣，曲有萬千種。莫難於〈鏡嘆〉、〈思鄉〉，最艱於排演。如〈尋夢〉、〈觀真〉內含情境，外露春生，可憎濃淡點染，惟此二齣全在白描愁苦上做出箇本色人來。當知妻賢子孝可化愚婦愚夫，使觀者有所感動也。〈鏡嘆〉

這些表演時要配合情節發展的種種安排，往往是歷經多次摸索才琢磨出來的，所以《琵琶記》的原作者，無疑是一個既能統覽全局又善於洞察幽微的藝術家；而舞臺上以肢體動作詮釋劇本的演員，又以不少生動的細節重新賦予《琵琶

記》新的生命與面貌。

腳色規範與穿戴

所以，在欣賞戲曲演出時，評價一齣戲的成功與否，往往不能排除演員是否遵照「腳色規範」詮釋這齣戲的要求。例如把《關大王獨赴單刀會》的關羽演成青年武生；《林沖夜奔》的林沖演成落荒而逃的小毛賊；或是把《牡丹亭·尋夢》中杜麗娘的纏綿旖旎演成潘金蓮的思春形象；《爛柯山·潑水》的崔氏演成一個為生活催逼而無自主意志的柔弱婦女，這些對「腳色規範」原則的掌握都有待商榷！

以《琵琶記》的趙五娘來說，本以「正旦」應工，「正旦」的個性貞烈，會從容的面對佈滿荊棘的環境，也熬得過激骨的寂寞，甚而用嚴肅的心情鞭策自我，由於正是如此自我要求，所以敢於有所作為，揚棄生命中的痛苦，向創造自己命運理想邁進❺。如果演成了其他行當，極不合適。關於此點，我們不妨先從崑曲

腳色分類瞭解起：楊蔭瀏先生〈天韻雜談〉❻記先輩李靜軒對腳色之剖析，將崑曲腳色總括為為十六種，所謂「六生六旦四花面」是也。

「六生」指的是老生三門（生、外、末）、小生三門（官生、黑衣、巾生）；四花面指的是「紅大」、「白大」、「副」、「丑」，至於「六旦」則與此處趙五娘腳色有非常密切的關聯，所謂「六旦」，楊蔭瀏先生記其系統內容如下：

六旦者，老旦、正旦、作旦、四旦、五旦、六旦。老旦演老年婦女，正旦演節烈女子，作旦演童年男子，雖稱為旦，所扮係童男子，唱用童聲，曰「作」，蓋謂其實非旦，而被稱作旦也，例如《八義記・觀畫》齣中之趙

❺ 崑曲《爛柯山》中的崔氏、《竇娥冤》中的女主角竇娥，均以正旦應工，亦呈現如此的性格特點。有關此種腳色的個性，可參楊振良〈破壁孤燈零碎月——崑劇《爛柯山》中的崔氏〉一文，見收於《人物類型與中國市井文化》論文集，臺灣學生書局出版，一九九五。

❻ 見《楊蔭瀏音樂論文選集》頁三一五，上海文藝出版社，一九八六。該文除對崑劇腳色有詳盡分析之外，亦對崑曲伴奏樂器、崑曲唱法、唱品、顧曲等有以闡發。

氏孤兒，即係作旦。四旦即殺旦，常演巾幗英雄。此外，五旦演美貌少婦，

六旦演風情侍婢。以例言之，老旦如《迎（吟）風閣》之〈罷宴〉，正旦如

《金鎖記》之〈斬娥〉。四旦如《鐵冠圖》之〈刺虎〉，五旦如《青塚記》

之〈昭君〉，六旦如《水滸記》之〈挑帘〉是也。

這麼一來，正旦所扮演的趙五娘必然有其特有的行當性格，不容與旦行其他

的腳色相混，至為清晰。而〈喫糠〉的曲辭：「幾番要賣了奴身己，爭奈沒主公

婆教誰看取。思之，虛飄飄命怎期？難捱，實丕丕災共危！」（山坡羊）、「好似奴家吼身狼狽，

千辛萬苦皆經歷。」（山坡羊）、「骨崖

崖難扶持的病身，戰兢兢捱過的時和歲。苦人喫著苦味，兩苦相逢，可知道欲吞不去！」（孝順兒）……

也只有扮演節烈女子的「正旦」足以擔綱。雖然正旦在不同劇本中，因教育程度

與社會遭遇不一（如〈斬娥〉之竇娥、〈蘆林〉之龐氏與〈潑水〉之崔氏等）

談舉止雅俗有別，而堅忍不拔的精神則是她們共有的特點。

所以《琵琶記》〈喫糠〉、〈遺囑〉中的趙五娘，由於饑餒貧困，扮相穿戴

均以素樸為主。如臉部化妝，雙頰不宜過於紅潤，頭上裝飾並無頂花、梅花、草花與耳挖子等繽紛燦閃的穿戴，而僅以銀泡為主，所謂七小丁、後三件、長條、壓並等，俱用銀打製以示貧寒。因其年齡已非少女，故不可於額前留「毛片子」；唯梳大髮時宜於耳側留一甩髮以示遭逢顛沛困厄（腔戲甩髮留於左側，崑劇則垂於右側）。服飾則以青布衫為主，整體妝扮旨在烘托趙五娘端莊賢良、忍饑受困的淒苦形象。其動作眼神宜內斂而不宜外露，相對地，唱腔唸白亦講究大方，不可摻雜媚而繁的唱唸口法。

蔡公係外腳，年老而具身份，故戴白滿，持杖而立以示身虛體弱。蔡婆為淨腳，由男演員扮飾較佳，在〈喫糠〉中微露婆婆猜忌媳婦之心理，可憐，可笑，亦復可悲。張廣才為末腳，以長方巾帕打頭表示鄉野樸實之人，戴白三髯則謂其年歲漸老。諺云：「千金買鄰」，張大公之古道熱腸、耿直尚義並急人所急，為人間帶來無限溫暖。舞臺上四人妝扮簡單樸素，已如上述，至於唱唸口法方面：蔡公由於較重詩禮，故吐屬皆用官話以襯托身份，唯身體孱弱，氣體較虛，唱唸時便帶衰派老生的味道。蔡婆雖是鄉下婦女，亦尚通情理，故不宜全用蘇白以貶

低身份地位。張廣才之道白果敢爽朗，以符其豪爽淳厚之性格，如〈喫糠〉中應允為五娘籌辦安葬蔡婆棺槨：「五娘子，不必多憂，資送婆婆在我身上有。你但小心承值公公，莫教他又成不救！」〈遺囑〉中受蔡公重託，將責打伯喈使之惶恐慚愧：「喔！老哥！你要我張廣才，待伯喈回來，將這竹杖，代你打他箇生不能養、死不能葬、葬不能祭、祭不能哀，這三四一百二十杖！」對話態度之誠懇，直令人潸然淚下！

至於演員動作的配合，又在在顯示戲劇衝突與張力，如〈喫糠〉中〔孝順兒〕第四支，五娘一面唱：「這是穀中膜、米上皮」，蔡公與蔡婆夾雜道白：「穀中膜，是米了嗎⋯⋯米上皮，是糠了嗎⋯⋯將來何用？」五娘唱：「將來逼邏堪療飢」公婆雜曰：「這是豬狗喫的，人嘸那裡喫得？」五娘接唱：「常聞古賢書，狗彘食人食，也強如草根樹皮⋯⋯」公婆又道：「我們不信，恁的苦澀東西，怕不噎壞了你！」五娘續唱：「嚙雪餐氈，蘇卿猶健；餐松食柏，到做得神仙侶。縱然喫些何處？」公婆夾白：「大家喫些何妨？」蔡婆云：「阿老，休聽她說謊！」蔡公應聲：「我也不信。」於是二人搶五娘手上之碗，五娘一面藏碗於背後，一

面接唱：「爹媽休疑，奴須是恁孩兒的糟糠妻室。」此段三人唱腔、夾白、動作密合無間，為戲劇表演帶來極大的衝突與張力。接下來公婆發現五娘碗內裝的是糠時，二人大哭，一段對白之後，公婆急搶糠喫與五娘奪勸情形，又造成另一衝突高潮，《審音鑑古錄》有如是記載：

外（蔡公）副（蔡婆）搶喫，正旦兩邊奪勸，外噎，跌左角地；副噎，右腳勾，轉身捏碗逬直身。正旦扶下，急轉身看公公，外左手抓喉，睜目側困，拄杖隨手。……

而〈遺囑〉中，五娘伏侍蔡公湯藥，蔡公一再要媳婦站遠些，五娘滿臉疑惑，忽地，蔡公跪倒在地，五娘慌忙扶起蔡公，而蔡公卻喃喃唱道：「我那孝順的好媳婦啊！陳留三年饑荒，你既做媳婦，又當兒子，做公公的無以為報，只得在此拜……拜……拜你一拜！」觀者至此，無不欷歔！又，病重的蔡公將手杖交與張廣才，囑託他日責打不孝子之時，仍不忘殷切叮嚀一句：「廣才，我只有伯喈一

個兒子，這三四一百二十下麼……你……你要與我打得輕些吓！」令人聞之不免鼻酸……。

偉大的藝術都是平凡而感人肺腑的。其成功之處在於本乎人性、源自生活，與社會各層面之大小人物脈息相通，乃能引發共鳴，傳之久遠。《琵琶記》〈喫糠〉、〈遺囑〉之搬演成功，訣竅胥在於是！

六、《琵琶記》「也不尋宮數調」考辨

《琵琶記》向被譽為「傳奇之祖」，蓋因其詞麗調高，體貼人物、摹寫物態皆有生氣，且寄寓裨益風教之深旨，故自傳世以來，近七百年間流播甚廣，不僅舞臺饗演不輟，翻刻之盛更無慮千百。

然而由於《琵琶記》是介於體局粗疏的戲文與格律謹嚴的傳奇兩者之間的一個過渡階段，加上作者高明在《琵琶記》首齣 ❶「副末開場」所念誦的〔水調歌頭〕詞中曾表明「也不尋宮數調」的立場，遂令後世論曲者為此爭辯不已，或謂

❶ 宋元舊本《琵琶記》並不分齣目，而僅於每場戲結束處注「下」或「並下」等字，以標明腳色之上下場。本文為敘述方便起見，齣目概依錢南揚《元本琵琶記校注》而定。

南曲本無宮調，高氏此語正有識見；或謂高氏乖宮訛調，以開千古屬端，兩派各執所是，褒貶不一。本文乃嘗試就諸家對《琵琶記》「不尋宮數調」一語之看法、《琵琶記》創作時代其格律運用之實況、《琵琶記》本身格律謹嚴之程度數端，予以辨析，冀得前賢作曲論曲底深意。

諸家對《琵琶記》「也不尋宮數調」之看法

構成中國古典戲曲音樂之要素在於宮調、曲牌、板眼與聲腔，此四要項，無論度曲、作曲、譜曲或論曲者，莫不瘁心力而研究之。其中宮調與曲牌之體認與運用，更是戲曲創作之首務❷，故高明於《琵琶記》首齣獨發「也不尋宮數調」豪語，無怪乎格外引人側目。

首先針對高則誠「也不尋宮數調」一語發表個人看法的是天才型作家徐渭，他對生趣盎然、順口可歌的南戲極為重視，認為這類戲文由村坊小曲所構成，「本無宮調，亦罕節奏，徒取其畸農市女順口可歌而已，諺所謂『隨心令』者，即其

技歟?間有一二叶音律,終不可以例其餘,烏有所謂九宮?必欲窮其宮調,則當

自唐、宋詞中別出十二律、二十一調,方合古意。是九宮者,亦烏足以盡之?多

見其無知妄作也。」他對則誠「用清麗之詞」創作《琵琶記》推崇有加,認為他

「一洗作者之陋,於是村坊小伎進與古法部相參,卓乎不可及已!」因而當有人

批評則誠不懂宮調格律時,他立即大肆批駁一番,《南詞敘錄》云:

至南曲,又出北曲下一等,彼以宮調限之,吾不知其何取也。或以則誠「也

不尋宮數調」之句為不知律,非也,此正見高公之識。夫南曲本市里之談,

即如今吳下〔山歌〕、北方〔山坡羊〕,何處求取宮調?必欲宮調,則當

取宋之《絕妙詞選》,逐一按出宮商,乃是高見。彼既不能,盍亦姑安於

❷

李漁《閒情偶寄》詞曲部音律第三云:「從來詞曲之旨,首嚴宮調,次及聲音,次及字格。

九宮十三調,南曲之門戶也。小齣可以不拘其成套,大曲則分門別戶,各有依歸,非但彼此

不可通融,次第亦難紊亂。」

淺近，大家胡說可也，奚必南九宮為？南曲固無宮調，然曲之次第，須用聲相鄰以為一套，其間亦自有類輩，不可亂也！

徐渭對高明「也不尋宮數調」全然站在襃揚肯定的立場，他壓根兒認為南曲本來就無宮調可言，至於曲牌之聯套，則只要注意「聲相鄰以為一套」即可❸。雖然他接觸到曲牌聯套時的核心問題──「聲相鄰」，但聲相鄰的實質內容如何，他並未進一步剖析，因此並未得到當時曲家的共鳴。反倒是由於他過度強調村坊小曲的自由性，以至於忽視《琵琶記》格律已較南戲整飭的事實，並率意道出所謂南曲宮調「大家胡說可也，奚必南九宮為？」等偏頗論斷，遂使則誠提出「休論插科打諢，也不尋宮數調」之創作原意湮沒不彰，而明清二代曲家對《琵琶記》之格律亦多所責難與否定。如萬曆年間撰作《曲律》的曲壇關鍵性人物王驥德，即對高氏「不尋宮數調」一語頗不以為然，其〈論宮調第四〉：

南、北之律一轍，北之歌也，必和以弦索，曲不入律，則與弦索相戾，故

作北曲者每凜凜遵其型範，至今不廢；南曲無問宮調，只按之一拍足矣，

故作者多孟浪其調，至混淆錯亂，不可救藥。不知南曲未嘗不可被管弦，

實與北曲一律，而奈何離之？夫作法之始，定自愍督（按：謹慎），離之蓋

自《琵琶》、《拜月》始。以兩君之才，何所不可，而猥自貫於「不尋宮

數調」之一語，以開千古厲端，不無遺恨。吳人祝希哲謂：數十年前接賓

客，尚有語及宮調者，今絕無之。由希哲而今，又不止數十年矣！

可惜這些創作規範被《琵琶記》與《拜月亭》破壞了，於是使人誤認為南曲的創

到傳奇的「作法之始」，諸多宮調格律必定極受重視，且為作曲者兢兢守之，只

之一拍足矣」之情形，指的是早期南戲徒歌清謳之民間曲調階段而已，當它過渡

王驥德認為不論南曲、北曲皆可被管弦，皆重宮調格律，所謂「無問宮調，只按

❸

徐渭「聲相鄰以為一套」之觀點，牽涉曲牌聯套時關鍵之主腔問題，詳參拙著《近代曲學二

家研究——吳梅、王季烈》（臺灣學生書局）第四章第二節。

作原本就無矩矱可循，終而導致「作者多孟浪其調，至混淆錯亂，不可救藥」的地步，而這情形也隨之降低了南曲的地位與價值。

王驥德面對「數十年前接賓客，尚有語及宮調者，今絕無之」宮調格律沒落的慘況，痛心地表示「以兩君之才，何所不可，而猥自貫於『不尋宮數調』之一語，以開千古厲端，不無遺恨！」於是他秉持「修補世界闕陷」之苦心，撰《曲律》樹立南曲格律以矯時弊，其精神著實令人感佩。然而他對《琵琶記》格律並未實事求是地作過全盤分析，而僅就高氏「也不尋宮數調」一語，詆之為「開千古厲端」，這種片面評價，自然也為《琵琶記》帶來諸多負面影響，如同時代臧懋循的《元曲選‧自序》即有類似看法：

南與北聲調雖異，而過宮、下韻一也。自高則誠《琵琶》首為不尋宮數調之說，以掩覆其短，今遂藉口謂曲嚴於北而疏於南，豈不謬乎！

清代梁廷枏《籐花亭曲話》卷五沿臧氏之說云：

南北曲聲調雖異，而過宮、下韻則一。自高則誠作《琵琶》，創為「不尋宮數調」之說以掩己所短，後人遂藉口謂「北曲嚴而南曲疏」。臧晉叔譏之，是也。

又黃周星《製曲枝語》亦云：

余最恨今之製曲者，每折之中，一調或雜數調，一韻或雜數韻，不問而陋劣可知。即東嘉《琵琶》，正自不免。

近代曲學名家吳梅於《詞餘講義》第二章〈宮調〉亦持相同論點，文云：

自《琵琶》、《拜月》二記出，創為不尋宮數調，而後之作者多孟浪其詞，混淆錯亂，此學古人之失也。

相對於上述諸多負面評語，對高明「不尋宮數調」一語作正面評價的並不多，除

・99・

上述徐渭之外，有明一代重要曲家，僅呂天成與沈璟等人給予肯定而已，但徐渭棄宮調而不論，反而令人產生高氏不重視宮調之錯覺。呂天成《曲品》將《琵琶記》列為神品第一，其文云：「永嘉高則誠，能作為聖，莫知乃神。特創調名，功同倉頡之造字；細編曲拍，才如后夔之典音。……勿亞於北劇之《西廂》，且壓乎南聲之《拜月》。」可謂推崇備至。至於沈璟則嘗提及：

東嘉妙處全在調中平上去聲字用得變化，唱來和協。至於調之不倫，韻之太雜，則彼已自言不必尋數矣。（見呂天成《曲品》卷下所引）

沈氏雖肯定高明曲詞字句格律之精妙和諧❹，然亦據「不尋宮數調」語，評高氏宮調配置不當及押韻雜亂等現象。值得注意的是，則誠「不尋宮數調」一語，諸家大抵就宮調配搭之優劣立說，沈璟則又增添《琵琶記》押韻駁雜之評議，影響所及，明清諸多曲家論《琵琶記》格律時多著眼於此，如明·祁彪佳《曲品·凡例》云：「音律之道甚精，解者不易，自東嘉決中州韻之藩，而雜韻出矣。」

清・楊恩壽《詞餘叢話》云：「元曲音韻，講求最細。膾炙人口者莫若《琵琶》，猶不免借用太雜之譏。」黃周星亦提及「一韻或雜數韻」之病，姚燮《今樂考證》則引黃振之言曰：「《琵琶》為南曲之祖，然用韻太雜，……白璧之瑕，遂成千秋遺憾。」而吳梅亦持否定態度，其跋《琵琶記》云：「余獨謂記中佳處固多，而迂拙滯鈍用韻夾雜處，亦復不少。」

在一片貶抑聲中，對《琵琶記》韻雜之現象，能略作包容者實在有限，如凌濛初《琵琶記・凡例》云：「獨其最喜雜用韻，每有三四韻合為一曲者，亦曲家所深忌。意東嘉之為人，必善聲律，而地產音舌不甚正者。」雖以韻雜為病，然亦慮及此或與作者鄉音有關。在這批評趨勢中，唯獨馮猶龍對《琵琶記》之用韻能給予高度評價，他認為：

❹ 高明《琵琶記》曲詞四聲清濁之合律叶調，向為曲家所推崇，如排腔配拍、權字聲音皆屬上乘之「曲聖」魏良輔就曾稱《琵琶記》「自為曲祖，詞意高古，音韻精絕，諸詞之綱領。」凌濛初亦稱「琵琶一記，世人推為南曲之祖。……東嘉精於調，故凡宜平宜仄處，皆有深意，非苟作者。」

《琵琶》曲多借韻，如真文借用庚青，先天借用寒山之類。此在善歌者審其本韻，以何為主，將借韻收入本韻，唱之可耳。夫曲之有韻，亦如詩之有拈。李杜詩多有不拘拈者，今人作曲未嘗失韻，而曾不及東嘉之萬一，亦如作詩，未嘗失拈，而曾不及李杜之萬一。……《琵琶記》隨筆寫去，自然合拍。不特文字佳，而律尤佳，允為南曲之冠。

探索至此，高則誠「也不尋宮數調」一語可謂毀譽皆有，明清諸曲家大抵就宮調之配搭，與用韻之錯雜等表象各抒己見，然多缺乏實例以證成其說，且未實際考覈《琵琶記》創作當時曲壇格律運用之實況，故所得結論不免失之偏頗。

《琵琶記》創作時代格律運用實況之探討

綜觀上述諸家對《琵琶記》的評議，首先讓人對高則誠的宮調素養產生懷疑的是徐渭的「南曲本無宮調」觀念。徐渭認為形成於南北宋之際的南戲源自民間，

這類村坊小曲節奏簡單，原屬畸農市女順口可歌之「隨心令」，本無所謂宮調可言，因此高明提出「不尋宮數調」，非但不是不知律，反而正見其卓識。

事實上，南戲所使用的曲調雖有部分採自民間俗調，如《張協狀元》中的〔福州歌〕、〔臺州歌〕；《拜月亭》的〔回回彈〕；《牧羊記》的〔回回曲〕等，餘如散見他齣之〔山坡羊〕、〔鵝鴨滿渡船〕、〔趙皮鞋〕、〔鮑老催〕等小曲歌謠❺，但這些畢竟佔少數，絕大部分的南戲曲調實係唐宋詞、唱賺、大曲、轉踏與諸宮調之直接繼承。據王國維《宋元戲曲考》「南戲之淵源及時代」一章考證：沈璟《南九宮十三調曲譜》中有來源可考的凡二百六十八支曲調，其中出於唐宋詞者佔最多，計有一百九十，出於大曲者二十四，出於金諸宮調者十三，出於南宋唱賺者十。又清徐子室、鈕少雅合編《南曲九宮正始》，曾收錄五百三十

❺ 錢南揚曾於較早戲文中考索民間歌謠痕跡，並將之區分為南方民歌、北方民歌、對山歌、村坊小曲、民間小曲、佛曲、道曲、歌舞雜戲、說話、叫賣歌、蕃曲、唐宋散詞等類。詳參《戲文概論・源委第二》頁卅二。又葉德均〈明代南戲五大腔調及其支流〉一文亦嘗提及，載《戲曲小說叢考》頁一五。

七支早期南戲之佚曲，扣除犯調及各調重複者，尚有四百餘曲，其中出於唐宋詞、唱賺、大曲及諸宮調者凡一百八十八曲，足見南戲之曲調主要承自詞調。

而詞的創作原本就有詞譜可作依循，如北宋官方有「大晟府」掌管詞譜與審音訂律工作，民間姜夔《白石道人歌曲》與張炎《詞源》皆可為文士填詞之矩矱。至於唱賺、大曲與諸宮調之創作與唱演，亦皆有格律可循，如《事林廣記戊集》卷二「圓社市語」項載有一套詠蹴毬之賺詞，其曲調排列皆符南曲宮調格律。而出自宋元人手筆之《永樂大典戲文三種》，非但各曲之句格、平仄、韻腳皆有固定格式，並且曲調之聯套、宮調之隸屬亦皆有一定規範，其格律與明清傳奇大致相同。南宋時曾有一部《樂府混成集》（又名《樂府大全》），凡一百零五冊，今雖已全佚，然據前人記載，極有可能是一部詞、唱賺、大曲、諸宮調、南曲的混合譜❻。

至於曲的宮調運用方面，原本就與詞息息相關。近代曲學名家王季烈《螾廬曲談》曾提及：「曲之宮調，不詳其所自始，蓋本之於詞」，因張炎《詞源》所列七宮十二調，與今日南北曲之宮調名稱相差無幾，故云「則謂曲之宮調，胥本

於詞之宮調，無不可也。」❼何況高明（一三○五─一三八○）所處的時代，南曲已有專譜產生，即刊刻於元天曆年間（一三二八─一三三○）的《十三調譜》與《九宮譜》。其中《十三調譜》較早，當出於宋人之手，而《九宮譜》較晚，可能出於元人之手，因其增錄許多曲調，且大都屬集曲。❽所謂「集曲」即是分別從同一宮調或宮調聲情相近的曲牌中截取數句組合成另一支新曲牌。集曲的出現，意味著宮調格律運用之成熟，《琵琶記》四十二齣，用集曲者有十四齣，且曲牌高達五十支以上，由此可見高明對宮調格律之運用已具備相當熟練的技巧。而他身處詞譜發達、曲藝歌譜已然流播與南曲專譜誕生的時代，宮調格律知識必定極為普

❻ 有關《事林廣記戊集》與《樂府混成集》等相關記載，可參俞為民《宋元南戲考論》「南曲譜的沿革與流變」部分。

❼ 有關張炎《詞源》與南北曲宮調運用之沿革關係，詳見拙著《近代曲學二家研究──吳梅、王季烈》頁二六二註⑭。

❽ 《十三調譜》與《九宮譜》詳細內容之介紹，可參錢南揚《戲文概論》形式等五「第二章格律」。

遍，他之所以提出「也不尋宮數調」，非但不可能如徐渭所言「姑安於淺近」，

對宮調問題避而不談，更不可能如王驥德等所詆般漠視宮調，「以開千古厲端」，

高氏既深諳宮調格律，卻不硜硜然刻意尋數，自當有其深意存焉。

有關《琵琶記》用韻錯雜之情形，明清諸曲家之評議已如上述，事實上，《琵

琶記》所謂「借用太雜」之情形，自有其歷史背景與地域因素。高則誠所撰《琵

琶記》在南戲與傳奇發展史上具有承先紹後的關鍵地位，除藝術技巧與思想內容

產生重大影響外，在形式上它保留並發揚早期南戲創作的成功經驗，使南戲格律

趨於穩定成熟，並開啟傳奇創作新頁，故後世尊為「傳奇之祖」。其用韻格律較

接近詞韻且留有南戲以鄉音入曲之色彩，如第二齣〔瑞鶴仙〕一曲：「十載親燈

火，論高才絕學，休誇班馬。風雲太平日，正驊騮欲騁，魚龍將化。沈吟一和，

怎離雙親膝下？且盡心甘旨，功名富貴，付之天也。」徐復祚用北曲用韻標準《中

原音韻》加以檢核，發現整支曲牌僅八句，居然用了五個韻，實在太不合律了！

❾近人李曉研究南戲曲韻，曾請教溫州方言專家，得知此文曲牌「馬、化、下」

三字用溫州音讀，與「火、和」音近，「也」字在唱曲時改讀語助詞「呵」，又

與之音近；而「日、旨」兩字又相近，根據韻學原理分析，「馬、化、下」三字與「火、和」均係直喉音，可以通押，如此〔瑞鶴仙〕一曲也僅是兩韻而已，唱來尚稱和諧，並不至於像徐復祚所說的「五韻」那麼不和諧[10]。這兩套直喉音，就中原音韻系統而言，涇渭分明而不容錯押（家麻與歌戈），但在溫州方言中唸來卻十分接近，因而《琵琶記》中通押現象數見不鮮，如第十六齣之〔普天樂〕、第十七齣之〔三換頭〕二支、第廿四齣〔梅花塘〕、第三十齣〔稱人心〕二支、〔紅衫兒〕二支與〔醉太平〕二支、第三十四齣〔十二時〕、〔繞池遊〕、〔二郎神〕二支、〔囀林鶯〕二支、〔啄木鸝〕二支、〔金衣公子〕等曲牌皆是。至於「私、慈、子、祀」等字在中原音韻中屬支思韻，與魚模韻劃然有別，但南方語言系統多有通押現象，故《琵琶記》第三十三齣〔銷金帳〕、第四十齣〔玉雁

[9] 徐復祚《曲論》云：「首句火字，又下和字，歌戈韻也：中間馬、化、下三字，家麻韻也；日字，齊微韻也；旨字，支思韻也；也字，車遮韻也；一闋通止八句，而用五韻。」

[10] 詳見李曉〈南戲曲韻研究〉一文，載《南京大學學報》一九八四年第三期。

子）曲牌即呈現此特色。

此外，南曲除東鍾、江陽、蕭豪、尤侯、家麻、車遮六韻常獨立用韻外，他如閉口三韻監咸、侵尋、廉纖混入寒山、真文、先天韻中；齊微、支思、魚模三韻混押；車遮、歌戈、家麻借押；入聲單押或與三聲通押；每齣首尾一韻或換兩韻等情形，皆屬南曲用韻之普遍現象。觀《琵琶記》四十二齣中，除首齣不唱無韻之外，全齣首尾一韻者有十二齣，用兩韻以上者有十六齣，上場曲與穿插曲用韻與主曲用韻不同者有十三齣，其變化之根據主要視曲文所反映之劇情起伏與腳色聲口之異而定⓫。此種「戲文派」之用韻格式，既符合南曲與生俱來之地域色彩，亦切合實際舞臺搬演之需要，故自元末《琵琶記》問世以迄明嘉靖間，曲壇名家如李開先、梁辰魚、張鳳翼、湯顯祖等，莫不將此用韻特點目為定則，凜遵不違。

然而「中原音韻派」之論曲者如沈德符、臧懋循、祁彪佳、徐復祚、凌濛初、李漁乃至吳梅等，對此現象頗不以為然，而欲以北曲用韻標準規範南曲作品，此舉無疑昧於南曲之格律背景，誠如王驥德《曲律·論韻第七》所云：「周（德清）

之韻，故為北詞設也；今為南曲，則益有不可從者。蓋南曲自有南方之音，從其地也。」故《九宮大成南北詞宮譜》對南曲之用韻另有一套標準，而不主張凜遵《中原音韻》，其卷一〈凡例〉云：

曲韻須遵周德清《中原韻》，但今所不能盡符，未便因噎廢食。今於用《中原韻》處則書「韻」，如《中原韻》所無而沈約韻所通者則書「叶」，《中原韻》所無而沈約韻亦無者則書「押」。

其標準之設立顯得較為靈活而圓整。

「傳奇之祖」《琵琶記》格律謹嚴

《琵琶記》創作時代宮調格律等知識既已極為普遍，其用韻方式亦自有其時

⑪ 參周維培〈《試論明清傳奇的用韻》〉一文，載《中華戲曲》第四輯。

代背景，而高明本人對音律之學具備相當素養，《琵琶記》又為其苦心孤詣之作，

徐渭《南詞敘錄》稱「高明坐臥一小樓，三年而後成，其足按拍處，板皆為穿。」

❷然而明清諸多曲家竟據「也不尋宮數調」一語，評其未諳聲律，漠視宮調，甚

且破壞格律以開千古厲端，筆者以為諸評誠有待商榷，故以下謹就《琵琶記》本

身所呈現之格律面貌予以剖析。

一個宮調統屬若干曲牌。南曲曲牌分引子（古稱慢詞）、過曲（古稱近詞）、尾

聲三類。凡腳色上場，一般先唱引子，《琵琶記》引子之使用大抵符合格律要求。

凌濛初《琵琶記・凡例》第五云：「曲有宮調，東嘉所作引子、過曲，時不用一

宮。時本混刻，難以辨調。」凌氏所言並無訾評之意，然則誠既有不尋數宮調之

語，茲為免滋生誤解，謹略辨析如次：凡引子大都乾唱而不用笛和，因其不用笛

和，故可不拘宮調，南戲如此，格律謹嚴之明清傳奇與今舞臺唱本亦復如是。近

代曲家許守白《曲律易知・論引子》首云：「引子概可不論宮調，且每一引子曲

牌，不必全填，只填首數句亦可。」故《琵琶記》引子與過曲多不用同一宮調，

並非舛律，即如第三十九齣外上唱黃鍾引子（翫仙燈），原有七句，而只唱兩句，

亦皆合律。

《曲律易知》又云：「每一人出場，只許用一引子，有時數人用一引子亦可，若一人用兩引子，則決不可也。」《琵琶記》中有數人合用一引子之情形，如第四十齣之〔梅花引〕由生與旦貼合唱。而第十二齣生唱〔高陽臺〕較長，分上下兩段，主要因為〔高陽臺〕出於宋詞，原有上下兩片，在過曲中須分成兩曲，而在引子則允許兩片全用，仍屬一曲，故仍未違反南曲一人一引之規律。至於尾聲之運用，《琵琶記》通本四十二齣，用尾聲者僅二、七、九、廿一、廿七、卅六、四十二等七齣而已，據錢南揚研究，《琵琶記》之尾聲皆合律，且多為明清南曲專譜引為格範**⑬**。

⑫ 清・焦循《劇說》卷二錄有類似記載如次：《雕邱雜錄》云：「則誠《琵琶記》，閉閣謝客，極力苦心，歌詠久則吐涎沫不絕，按節拍則腳點樓板皆穿。」周櫟園《書影》云：「虎林昭慶寺僧舍中有高則誠為『中郎傳奇』時几案，當拍處痕深寸許。」《道聽錄》云：「《琵琶》乃詞曲之祖。嘗見李中麓《寶劍記》序云：『永嘉高明初編《琵琶》時，坐高樓中，每夜秉二絳燭於前，詐云神助，以冀其成。曲成自歌，疊足為節，樓板至有足痕。』」

⑬ 詳錢南揚《戲文概論・形式第五》引子與尾聲部分。

曲牌聯套的重心在過曲部分，《琵琶記》之過曲格律，遠較早期南戲進步。

如單獨一支過曲，無法聯成套數，但在早期南戲如《張協狀元》與《宦門子弟錯立身》中則不乏一支過曲成一套之例，此種原始方式《琵琶記》中已不復見，且其長套明顯增多，可見組套技巧已較前進步。此外，南北合套之規律須一南一北相間列，且用同一宮調，《琵琶記》之運用亦較《小孫屠》等符合格律要求。⑭

南曲聯套格律中亦有某些曲牌連用二曲、四曲或六曲而省去〔尾聲〕之例，如〔高陽臺〕套、〔祝英臺〕套、〔江頭金桂〕套等皆是。《琵琶記》第九齣連用六支商調〔高陽臺〕過曲而無〔尾聲〕，非但合律，凌濛初甚且贊曰：「如此作尾，勁不可言！」沈自晉《南詞新譜》更標註：「此調不拘二曲、四曲、六曲，皆不可用尾聲。」此一聯套格律多為明清傳奇所襲用，如《香囊記·授詔》、《長生殿·收京》等即是。詎料《琵琶記》時本改編者拘泥於套曲必用〔尾聲〕之律，以為宋元舊本缺少〔尾聲〕係聯套未盡完備，乃將原本妄添〔尾聲〕，致遭凌氏所譏。⑮

有關《琵琶記》使用宮調情形，據筆者統計：全本四十二齣，引子除外（因其不必與過曲同一宮調已如上述），全齣使用一個宮調者計有十二齣之多，使用兩個宮

調者有十八齣；至於使用三個以上宮調者雖亦多達十二齣，然遠比《牡丹亭》少一倍。由此看來，南曲不像北曲嚴守「一折一宮調」之規定。事實上，同一宮調之曲牌並不代表其聲情必十分接近，甚至某些曲牌雖同一宮調，但因聲情大相逕庭，是嚴禁聯成一套的，如同一商調，〔金梧桐〕聲情高亢，而〔二郎神〕低抑，自來曲家從未將此二曲聯為一套；而宮調不同的曲牌，只要聲情相近，即可聯成套曲。由此可知，宮調的一致，對南曲聯套而言，只是表面而大致性的規範，南套內在的實質在於「聲相鄰」，即聲情接近，且主腔、結音相同。當然聯套優劣之關鍵仍在於曲牌本身與劇情緊密結合之程度。

《琵琶記》格律之成就於排場配搭方面甚為佳妙，即其選牌組套頗與劇情相

⑭ 詳錢南揚《戲文概論》頁二〇九—二一〇。

⑮ 凌濛初《南音三籟》商調天籟《琵琶記·議姻》末云：「庸俗不識，遂妄增尾聲，……乃反調無尾聲者欠結果，妄續貂以訾高先生，冤哉！」《譚曲雜劄》亦云：「若過曲有四曲二曲，而末處調可舒者，即不可用尾，唯唱曲時略舒末句以作尾而已。此一定之法。今填曲者不知，以為凡曲必宜有尾矣。而唱曲者見無尾舊曲，即造一尾以添之，以至《琵琶》、《拜月》紛紛多有續貂，良可笑也。」

吻合。如歡喜慶類用〔錦堂月〕套、〔畫眉序〕套、〔山花子〕套、〔梁州新郎〕套、〔念奴嬌〕套。其中〔錦堂月〕套即用於第二齣〈蔡宅祝壽〉，由於聲情頗能烘托歡暢之劇情，故後世劇作多模仿之，如《浣紗記·宴臣》、《香囊記·慶壽》、《明珠記·雪慶》等皆是。他如悲哀類用〔山坡羊〕、〔孝順歌〕、〔三仙橋〕、〔金絡索〕（〔金索掛梧桐〕）、〔五更轉〕套等，其中〔山坡羊〕、〔孝順兒〕等即第二十齣〈五娘吃糠〉之主曲，由於聲情悽惋動人，字句格律亦佳，故為《南音三籟》列為天籟，《南詞新譜》亦引為程式，《荊釵記·哭鞋》、《浣紗記·養馬》、《香囊記·聞訃》、《明珠記·飲藥》、《長生殿·改葬》、《雷峰塔·斷橋》等多沿用之。悲情訴述類用〔二郎神〕套、〔啄木兒〕套、〔鎖南枝〕、〔香羅帶〕套、〔尾犯序〕套等，如伯喈丹陛陳情用〔啄木兒〕套，五娘剪髮賣髮用〔香羅帶〕套；感嘆憂思類用〔風雲會四朝元〕套、〔雁魚錦〕套，如第八齣〈五娘憶夫〉與第二十三齣〈伯喈思家〉即分別採用之；行動類用〔甘州歌〕套、〔月雲高〕套、〔朝元令〕套；詢問對唱（慢曲）類用〔紅衲襖〕、〔江頭金桂〕、〔桂枝香〕；爭辯對唱（急曲）類用〔鏵鍬兒〕、〔紅衫兒〕、〔醉太

平〕；動作急遽用〔香柳娘〕、〔風入松〕套；至於丑淨衝場則用〔吳小四〕、〔字字雙〕、〔窣地錦襠〕、〔哭歧婆〕、〔水底魚兒〕、〔普賢歌〕、〔金錢花〕、〔打毬場〕、〔縷縷金〕、〔光光乍〕等曲牌，如第四、六、九、十六、二十一、二十五、三十三、三十八等齣即用之。由於宮調曲牌之選取與劇情緊密結合，排場妥貼佳妙，故多為曲壇創作者所仿效，如音律精審、排場被劇論家譽為「無懈可擊」的《長生殿》，全本五十齣，竟有三十三齣沿用《琵琶記》成套，數量高達二十一套，一百十一支曲牌。而曲律重要著作如《南音三籟》、《曲律易知》、《蠙廬曲談》、《顧曲塵談》等亦多引為程式，俾後學有所遵循。

結　語

《琵琶記》於明代傳奇中斐然居首，後世從事倚聲者，幾奉為不祧之祖⓰。

⓰ 說見清楊恩壽《續詞餘叢話》。

然則誠驊騮獨步般的曲才，卻因「也不尋宮數調」一語而備受爭議，考諸家之論辯多未實地就《琵琶記》創作時代之格律背景與其本身運用格律之實況作分析，故論斷不免失之偏頗。

事實上，《琵琶記》雖作於元末，然其格律已到達相當謹嚴的程度，無論引子、尾聲之使用，過曲之聯套配搭，與用韻之規律，皆有一洗戲文訛陋，為南曲樹立楷模之功。故明清二代曲壇奉為圭臬之重要曲譜，莫不廣輯《琵琶記》曲文，以為作曲南針。如明・蔣孝《舊編南九宮十三調曲譜》引錄七十三曲，沈璟《南九宮十三調曲譜》引錄一百七十九曲，凌濛初《南音三籟》引錄卅六種[17]，沈自晉《南詞新譜》引錄一百七十八曲，清張大復《寒山堂新定南九宮十三攝曲譜》引錄八十三曲，徐子室、鈕少雅《南曲九宮正始》引錄一百八十三曲，周祥鈺等合編之《九宮大成南北詞宮譜》引錄一百五十八曲[18]。

《琵琶記》格律既如是謹嚴，其所以備受爭議，當與崑曲之長久雄踞曲壇有關，明嘉靖以降，繁縟精緻之崑曲盛行南北垂三百餘載，曲家多以崑曲格律衡量所有劇作，因而早期格律雖已相當謹嚴的《琵琶記》，在他們眼中仍顯得不夠整

飭完備。當然，受爭議最主要的因素仍在於高明「也不尋宮數調」之豪語過於引人側目。事實上，則誠之所以如此鄭重其事於開首加以說明，仍不外是戲劇上的熟套，此類強調作者創作理念與風格的熟套，在早期南戲裡屢見不鮮⓳，而明清曲家又多不求甚解，致斷章取義，妄誣古人。茲迻錄〔水調歌頭〕全曲如後，以觀《琵琶記》底創作宗旨：

⓱ 《南音三籟》戲曲卷所錄曲文以《琵琶記》為最多，計卅六種，其中廿七種列天籟，三種地籟，六種人籟。

⓲ 上述七種曲譜之內容與特色，詳參拙著《近代曲學二家研究——吳梅、王季烈》首章「曲學重心與曲運隆衰」。

⓳ 「副末開場」是我國古代戲曲獨特的開場形式，劇作家藉此可與觀眾直接對話，其內容大抵反映劇作家的創作旨與藝術思想。如《小孫屠》開場〔滿庭芳〕詞有云：「白髮相催，青春不再，勸君莫羨精神。賞心樂事，乘興莫因循。……試迫搜古傳，往事閒憑。想像梨園格範，編撰出樂府新聲。」又《張協狀元》開場〔水調歌頭〕有云：「苦會插科使砌，何各搽灰抹土，歌笑滿堂中。一似長江千尺浪，別是一家風。」皆與《琵琶記》開場具有相同的報幕與宣傳作用。

（末上白）　（水調歌頭）秋燈明翠幙，夜案覽芸編，今來古往，其間故事幾

多般。少甚佳人才子，也有神仙幽怪，瑣碎不堪觀。正是不關風化體，縱

好也徒然。

論傳奇，樂人易，動人難。知音君子，這般另做眼兒看。休論插科打諢，

也不尋宮數調，只看子孝與妻賢。驊騮方獨步，萬馬敢爭先！

細繹曲意，不難看出則誠創作《琵琶記》之目的，即在強調以「子孝與妻賢」之

戲劇內容裨益世道人心⓴。從《永樂大典戲文三種》到「四大南戲」的副末開場，

大都感嘆人生短暫，宣揚「賞心樂事」、「歌笑滿堂」等及時行樂的人生觀。由

於創作宗旨層次不高，故不論其題材是談愛情或涉神怪，在則誠看來都是「瑣碎

不堪觀」。至於「插科打諢」、「尋宮數調」等足以「樂人」的藝術技巧，其他

戲文作家皆窮力經營⓱，而則誠卻認為還不若「動人」的內容重要。就劇本內容

而言，《琵琶記》的前身是「戲文之首」《趙貞女蔡二郎》，其結局為馬踩趙五

娘，雷轟蔡伯喈之悲劇，則誠改以夫婦團圓、滿門旌表作結，自當有其深意──

關風化，若無裨於風教，則「縱好也徒然」，由此可知高明認為戲劇的價值在於有裨風教的內容，他如插科打諢的技巧、尋宮數調的格律，皆僅屬於戲劇的表現形式而已，其層次遠較思想內容低[22]。高明深刻的創作內涵，終於經得起時代考驗，被明太祖譽為「如山珍海錯，貴富家不可無」，在明初許多戲文「限五日內都要乾淨」的禁令下，逃過劫難，造成真正的「驪驅獨步」！

❷⓿ 清・巴縣山父《琵琶記・敘》：「高氏之文，信質矣，而於孝義，往往抒性情之極，而悱惻哀鳴，余每誦之，未嘗不流涕也。……東西學者，僉謂稗書鼓詞，為能薄濡於化。茲編之刻，殆欲贊彝常之教，而率國人於厚者。」

成化本《白兔記》副末開場云：「不插科不打諢，不謂之傳奇。」即將插科打諢視為戲曲創作之首務。《張協狀元》第二出云：「真個梨園院體，論談諧除師怎比？」亦自誇科諢技巧；《紅梨記・蒼指》〔瑤輪第五曲〕云：「……喜轉眼間悲歡聚別，也非關朝家事業，也非關市曹瑣屑。打點笑口頻開，此夜只談風月。」皆以樂人為主。《玉鏡臺》開場〔燕臺春〕云：「調古音清，白雪陽春。金聲玉振恁人聽。憑君看取，雄詞驚驚四座，壓倒群英。」則是自矜尋宮數調之音樂造詣。

❷❷ 錢南揚《戲文概論・內容第四》對此觀點曾作明白闡釋：「《琵琶記》的『也不尋宮數調』，乃是叫人不要專著眼於格律的形式，應該首先注意內容，不是說無宮可尋，無調可數。」

七、宋元明負心題材在戲曲中的流衍

──兼述高明《琵琶記》的翻改

戲曲旨在摹寫人生，刻鏤世情，面對人性中「富易交、貴易妻」底陰暗面，劇作家因著自身文化層級與戲曲發展成熟度之差異，或強烈控訴撻伐，或溫厚寄予同情，也因而開展出慘烈悲劇與完滿團圓等不同結局。宋元之際說唱藝術蓬勃發展，早期南戲正當萌興時期，也就因緣際會地從中汲取營養，蔚成風潮。當時劇作題材以負心情變最為盛行，尤其《趙貞女蔡二郎》被列為「戲文之首」。本文嘗試就政治社會、科考制度、民情風俗諸方面，探討斯時負心戲何以勃興蝟起底原因；又由宋入元乃至有明一代，此類負心情變戲竟紛紛轉型，其間是否有其

焉，茲嘗試鼇述如后。

特殊之時代與社會背景因素？而素有「曲祖」之譽的《琵琶記》，向被視為南戲時代與傳奇時代交接轉折之關捩樞紐，高則誠鏤心結撰此劇，將南戲「馬踹趙五娘，雷轟蔡伯喈」之悲淒慘烈，改作一夫二妻之團圓結局，其間亦當有其深意存

早期南戲的中心主題——負心情變

產生於北宋末年的南戲是我國戲曲史上第一種比較成熟的戲曲形式，它上集各類民間表演技藝之大成，下啟明清傳奇之端緒，自宋元至明初，它與雜劇、傳奇鼎足而立，對戲曲發展具有樞紐作用。但因它源自村坊小曲、里巷歌謠，故被鄙為小道，或明令禁毀，或任其散佚，八百餘年的悠悠歲月，南戲一直蒙著神秘面紗，因而錢南揚先生稱它是我國戲曲研究史上「一個失去了的環節」，為此他秉持拓荒補闕之志潛心研究，《戲文概論》一書總結其一生研究成果，從而標誌南戲學科之確立❶。

在將近兩百種宋元南戲❷之中，內容反映婚姻問題的特別多，約占三分之一以上，其中又以描寫書生負心的婚變戲為主軸。如最先關注南戲的明人徐渭，在《南詞敍錄》中即稱「永嘉人所作《趙貞女》、《王魁》二種實首之」，又在同書著錄「宋元舊篇」《趙貞女蔡二郎》一目時，注稱「戲文之首」；另一元明間人葉子奇撰《草木子》亦云：「俳優戲文始於《王魁》，永嘉人作之。」這兩部戲雖已失傳，但其劇情仍可從前人記載及今傳殘曲佚文中窺知梗概。《王魁》本事最早見於宋張邦基《摭遺》（《侍兒小名錄拾遺》引），謂王魁下第失意之時，得

❶ 有關錢氏該書之簡評，可參拙作〈曲學上的拓荒補闕之作——談錢南揚的《戲文概論》〉一文，載《書目季刊》第三十一卷第三期，一九九七年十二月。

❷ 錢南揚《戲文概論》列宋元南戲凡二百三十八本，而據黃蒴盛、彭飛與朱建明等重新考訂，發現錢氏所列，誤將元明散曲、雜劇、傳奇作南戲者計二十種，重見劇目九種亦應剔除，另有四種漏列，其中又有輯自《南曲九宮正始》、《傳奇匯考標目》和《李氏海澄樓藏書目》者，面目不清，有待查考，故目前可靠南戲約二百種。詳參黃、彭、朱三人合撰之〈關於宋元南戲劇目的整理和輯佚〉，載《曲苑》第二期。

妓女敫桂英資助，相約結為夫妻，將再度上京應試前，二人同赴海神廟焚香誓不相負。後王魁狀元及第，另娶崔氏，桂英遣僕送信，魁叱而不受，桂英憤極自刎，其魂偕鬼卒攝取王魁性命❸。清·鈕少雅《南曲九宮正始》錄有《王魁》十八支佚曲❹，如冊五南呂過曲〔紅衲襖〕云：「離家鄉經數旬，在程途多辛苦。到得徐州喜不勝，指望問取娘子信音。見了書便嗔，句句稱官宦門。孜孜的扯破家書，卻把我打離廳。」即僕人向桂英訴說王魁忘恩不認她的勢利情狀。至於《趙貞女》故事，在戲文流行之前早已藉說唱藝術等表演而深入人心，陸游〈小舟游近村舍舟步歸〉詩云：

斜陽古柳趙家莊，負鼓盲翁正作場，死後是非誰管得，滿村聽唱蔡中郎。

南戲《趙貞女》或《趙貞女蔡二郎》，原文雖已佚失無存，但據徐渭《南詞敘錄》載：「即舊伯喈背親棄婦，為暴雷震死，里俗妄作也。」現存京劇《小上墳》（源自南戲《劉文龍菱花鏡》）蕭氏有段唱詞：「正走之間淚滿腮，想起了古人蔡伯喈。

他上京中去趕考，趕考一去不回來。一雙爹娘凍餓死，五娘抱土壘墳臺。墳臺壘起三尺土，從空降下一面琵琶來。身背著琵琶描容像，一心上京找夫回。找到京城不相認，哭壞了賢妻女裙釵。賢慧的五娘遭馬踹，到後來五雷轟頂是那蔡伯喈。」即保留南戲重要情節與結局。

將兩本南戲最早劇目相比較，《王魁》表現的是書生對個別女性的相負，並以女性自身的復仇作結束；由於《趙貞女》中的五娘獨力代夫孝養公婆、羅裙包土獨行喪禮、忍辱尋夫且寬納二房，已經超越一般溫良賢慧的女德之上，而達到貞烈的高尚境界，尤其在古代宗法社會體制下，她是一切婦道之典範，理當受到發跡後的丈夫感恩禮遇，且受朝廷旌獎封誥，詎料蔡伯喈竟然放馬踹死她，違背社會期待的「歷史必然要求」，公然與天理人心作挑戰，如此敗德之行，人神共

❸ 南宋周密《齊東野語》卷六有〈王魁傳〉；宋官本雜劇有《王魁三鄉題》一本，見《武林舊事》；宋南戲有無名氏《王俊民休書記》；元雜劇有尚仲賢《負桂英》一本，見《錄鬼簿》。

❹ 詳見錢南揚《宋元戲文輯佚》頁三六──四〇，上海古典文學出版社，一九五六年。

鑒，唯有採用最激烈的天殛方能平息此一道德義憤。除上述兩種淵源最久、流傳最盛之劇作外，南戲中抨擊書生發跡後負義情變者不勝枚舉，明代曲家沈璟就曾集其劇目撰成〈書生負心〉套曲，其中〔刷子序〕序：

書生負心，叔文玩月，謀害蘭英。張協身榮，將貧女頓忘初恩。無情，李勉把韓妻鞭死，王魁負倡女亡身。嘆古今，歡喜冤家，繼著鶯燕爭春。（沈璟《南九宮詞譜》卷四）

曲中提到的六部婚變戲是：《陳叔文三負心》、《張協狀元》、《李勉負心》、《歡喜冤家》、《詐妮子》。《陳叔文三負心》本事見北宋秀才劉斧編纂之《青瑣高議》，寫陳叔文登第後，家貧無赴任之資，賴妓女蘭英資助，權宜之計娶蘭英同赴任所。其實他原有妻室，三年任滿，恐前妻見怨而生獄訟，遂於回京途中將蘭英及女奴推墮汴水中，取其財歸京開典當舖牟利。經歲後，遇蘭英及女奴之鬼魂，將叔文誘至城下一空屋。待人發現時，只見「叔文仰面，兩手自束於背上，

形若今之伏法死者。」

《李勉負心》，宋官本雜劇即有，史九敬仙、馬致遠亦嘗合作《風流李勉三負心記》，清代《南曲九宮正始》、《寒山堂南九宮十三攝曲譜》、《九宮大成譜》、《南詞定律》諸曲譜尚存六支佚曲（見同❹）。該劇寫書生李勉赴京，因游春識一少女，乃棄前妻韓氏而與之私奔，於閩州生二子，後返家受岳父斥責，竟羞憤而將韓氏鞭死。《張協狀元》，今《永樂大典戲文三種》雖有完整傳本，但作團圓結局，應是翻改之作。原劇寫成都府書生張協上京赴認，途經五雞山遇盜，得到棲身古廟的貧女救助，後由同村李大公夫婦攛掇，二人結為夫妻。張協中狀元後，貧女尋夫至京，故此劇原名《張協斬貧女》，南戲《崔君瑞》有支佚曲南呂近詞〔簇仗〕殺貧女，張協嫌其「貌陋身卑，家貧世薄」，拒不相認，並用劍斬即云：「恓惶苦萬千，指望為姻眷，誰知他把奴拋閃，負心的是張協、李勉，到底還須瞞不過天。天，一時一霎喪黃泉。便做個鬼靈魂，少不得到陰司地府也要重相見。」（見同❹）可知張協的結局，當亦受到神鬼懲罰而命喪黃泉。《歡喜冤家》，《南詞敘錄》嘗著錄，唯今已全佚，本事無考，沈璟將它錄於此套曲中，足見亦

是一部負心悲劇。《詐妮子鶯燕爭春》，《南詞敘錄》亦有著錄，今就《九宮正始》等曲譜所收七支佚曲，可知小千戶先與婢女燕燕有私情，後用情不專將她拋棄，又與小姐鶯鶯結婚。

除上述外，據前人記載及現存佚曲，可考知以負心情變為主的南戲尚有：《崔君瑞江天暮雪》（又名《江天雪》）、《張瓊蓮臨江驛》、《劉文龍菱花鏡》、《荊釵記》等。《崔君瑞》，清代諸曲譜存佚曲二十九支，敘書生崔君瑞娶鄭月娘後，上京應試，及第而授金華令，攜月娘赴任。至虎撲嶺遇盜，行李一空，乃暫寓月娘於王姐店中，自赴蘇州謁其父執蘇琇借資。蘇琇見崔才貌雙全，欲以女妻之，崔竟給以妻亡而允婚。後月娘知崔別娶，乃往蘇州尋夫，見面後崔非但不認前妻，還誣稱月娘是崔家逃婢，大加折辱，派人將她押回越州。《張瓊蓮臨江驛》，全劇雖佚，但據《九宮正始》冊三所錄兩支佚曲，及元、楊顯之《臨江驛瀟湘夜雨》雜劇，知其本事與《崔君瑞》略同，寫書生崔通及第授秦川縣令，拋棄前妻張瓊蓮，另娶試官趙錢之女為妻。瓊蓮尋至秦川，崔誣之為逃婢，折辱刺配沙門島。《劉文龍菱花鏡》，《南詞敘錄》著錄，《永樂大典》卷一三九七三，戲文九亦

錄之，《九宮正始》存佚曲二十一支，寫劉文龍及第後，出使匈奴而被招為駙馬，與明暉公主結婚，封作左賢王，非但是拋棄糟糠妻的負心郎，更是背負祖國的投降派，故《昭君出塞》之王龍與《小上墳》之劉錄金皆由丑扮以暗諷文龍。至於今日所見的《荊釵記》，男主角王十朋儼然是一位寧肯丟官也不負心的正面人物，但據勞宜齋《甌江逸志》記載，他原來也是個負心漢，其文云：「玉蓮實錢氏，本倡家女，初王與之狎，錢心許嫁王；後王狀元及第歸，竟不復顧，錢憤而投江死。」此外，另有《張孜鴛鴦燈》，源自宋代傳奇小說〈紅綃密約張生負李氏娘〉；《王宗道負心》，則由宋官本雜劇《王宗道休妻》衍化而成。綜上所述，早期南戲中這類以書生背恩婚變為題材之悲劇性創作，今可考知名目者不下十數種，由此可見當時「負心情變」已然蔚為一種無比嚴重的社會歪風。

負心戲攢與原因之探討

中國科舉制度盛行逾千年，多少寒門子弟孜矻苦讀，為的是「一旦名登龍虎

榜，十年身到鳳凰池」，從此鴻鵠志伸，光耀門楣，改寫個人與家族的整個命運。

發跡變泰的書生代代皆有，且享譽甚隆，何以趙宋一朝負心情變者焚興蝟起，從而訴諸戲劇搬演藉以譴責批判，其間當有其時代社會背景存焉，茲試為探討如次。

宋代自開國以來，迭遭遼、金、夏之侵擾，外患寇邊，兵燹不絕；宋室南遷之後，依然積弱不振，政局難挽隳頹之勢，宋王朝亟欲鞏固政權，掘發人材以圖新局，於是廣開仕進之門，遍招天下賢士共創大業。因而宋代雖因襲唐制，以科舉取士，但錄取名額卻比唐代高出十倍以上，即以進士一科而論，唐代每次錄取不過一二十人，宋代則擴增為一百餘人，如宋太宗太平興國二年，一次錄取五百餘人，其中進士就占了一百零九人。重要的是，宋代為了防止科舉施行中私通關節、暗施伎倆等流弊，廢除了唐代頗為風行的受人推薦與自我推薦等舉拔方式，而改採較為嚴苛的「鎖院」制度——即考官一旦被任命，就須住入貢院，斷絕與外界的一切來往，且將試卷糊名，後來怕考官認出筆跡，乾脆雇一千人重抄所有考卷，以杜絕作弊之可能。如此公平而嚴密的文官選拔方式，沖擊了魏晉以來講究尊卑的門閥制度，於是一介寒儒貧士，原是出身卑微，攀緣無門，但祇要胸懷

高才絕學，文章合格，就可通過科舉這條「平等競爭」的管道進入仕宦，這無疑是為知識份子提供一種千載難逢的機遇，所謂「朝為田舍郎，暮登天子堂」，一朝名登金榜，其社會地位、身份可以迅速地發生根本性的變化。而在朝公卿為了擴張自己的權勢，也往往從新貴中挑選佳婿。公卿家率以當日揀選東床，《唐摭言》載：「曲江之宴，行市羅列，長安幾於半空。公卿率以當日揀選東床，《唐摭言》載：「曲江之宴，行市羅列，長安幾於半空。蘇東坡〈和董傳留別〉詩亦云：「粗繒大布裹生涯，腹有詩書氣自華。厭伴老儒烹瓠葉，強隨舉子踏槐花。囊空不辦尋春馬，眼亂行看擇婿車。得意猶堪誇世俗，詔黃新濕字如鴉。」公卿擇婿排場之榮盛，唐代即已如此，而宋代布衣致仕之寒士驟增，其嚮慕富貴之心較諸唐代尤深，主要因為新登第的士子，科舉功名目的一達到，其地位、身價、思想意識與價值觀念等也隨之發生急劇變化，為了擺脫昔日的微賤寒蹇，一遇當朝權貴青睞，選中雀屏，往往趁勢攀緣，冀得提攜、庇蔭，而將婚姻作為鞏固一己政治地位之手段以求發跡，於是新進士與世宦之家的聯姻率驟增，沖擊了六朝以來門閥通婚的嚴格界限。

當書中自有千鍾粟、黃金屋、顏如玉向著貧寒士子召喚時，「讀書」已不純

然是為了涵養學識、希聖希賢，而是現實地轉變成換取功名利祿的重要手段。讀

書本質的改變，造成知識份子內在人格的扭曲變形，而多年隱忍寒窗苦讀的身心

煎熬，已使他們不自覺地養成一種伺機、騎牆乃至寡情的心態，從此器識不再恢

宏，品格也不再高尚，因此祇要一遇有機會，總是難抵誘惑，人格劣質馬上呈現，

於是社會上「富易交，貴易妻」的情形屢見不鮮，這些負心文士狠心地將糟糠妻

視如敝屣，棄之不顧，甚至視同寇讎，或刀砍或馬踹，竟要置諸死地而後甘心，

製造多少人倫悲劇，以致宋代婚變現象成為當時一種極為突出的社會問題。

在這波貪富慕貴、勢利背恩的洪流中，是否有中流砥柱、奇偉高蹈之士出現？

宋・彭乘《墨客揮犀》中曾有段有趣的記載：

今人於榜下擇婿，號「臠婿」。其語蓋本諸袁松，尤無義理。其間或有意

不願，而為貴勢豪族擁逼不得辭者。

有一新後輩少年，有風姿，為貴族之有勢力者所慕，命十數僕擁致其第。

少年欣然而行，略不辭避。既至，觀者如堵。須臾，有衣金紫者出曰：「某

惟一女，亦不至醜陋，願配君子，可乎？」少年鞠躬謝曰：「寒微得托跡

高門，固幸；將更歸家，試與妻子商量看如何！」眾皆大笑而散。

故事中這位新科進士頗有骨氣，被挾持到高門，還能不失幽默地毅然拒絕，眾人

之所以大笑，正充分顯示出當時「巒婿」之風甚熾，他能如此表現的確相當「另

類」。在一片「貴易妻」的社會歪風下，能不棄糟糠者，現實中似乎不多，且多

沈於下僚而與青雲之路無緣，如孫衣言《甌江軼聞》引《止齋學案》一節：「止

齋（陳傅良）門人教授胡先生時，字伯正，樂清人也。乾道進士，風姿粹美。初得

第，權貴欲妻以女，且示以奩具之盛。辭曰：老姑家貧，曾許以女嫁我，不可負

約，時人義之。師事止齋，官袁州教授。」又《溫州府志》載「元豐九先生」之

一的周行己：「登元祐第，京師貴人欲妻以女。行己曰：『我姨母貧，女醫。吾

母雖不言，意已屬吾，養志可也。』辭婚歸娶焉。」此舉當時理學大家程伊川聞

之，亦自稱不如。棄妻背義者扶搖直上而成巧宦，念舊重義者反倒沈居下僚而有

志難伸，理想人格與現實境遇的落差，使得嚮慕公理正義的人心鬱結難平，尤其

背恩負義此一人性品質腐化的社會現實，自然引起廣大善良百姓的不平與痛恨，人們同情無辜受害的婦女，譴責背信棄義、苟圖富貴的新貴，尤其讓中下階層民眾無法容忍的是，這些「新貴」原是與他們同居「寒門」，而今一日富貴，竟然馬上變臉，為了高攀而忘本入贅權門，把他們這一階層同過患難的女子給拋撤掉。於是他們以「街談巷議」去製造社會輿論，甚至把街談巷議搬上舞臺，創造各類說唱、戲曲藝術來表現自己強烈的憤懣，塑造出蔡伯喈、張協、王魁等千人指訴、萬口唾罵的人物，對其忘本負心的醜惡行徑表示抗議與批判。

早期南戲主要流行於民間，它原是由村坊小曲、里巷歌謠發展而成，觀眾多半是中下層百姓，南戲的作者為了想使自己的劇作廣為大眾所喜愛，首先在題材、內容上就得留意並反映觀眾最為熱切關心的問題，尤其戲文的編寫權大都掌握在民間的「書會才人」手中。書會是編寫劇本的業餘團體組織，當時溫州有九山、永嘉書會，杭州有古杭書會，蘇州有敬先書會；才人則是風流跌宕而不得志於時的接近市民階層的文人，除編劇外，他們都另有職業如太學生、學究、醫生、卜筮家、教授、說話人、秀才等❺，由於生活範疇貼近市井小民，故其劇作多能反

映平民百姓之思想感情。

而南戲的故鄉溫州，自古以來即瀰漫著敬鬼樂神好祀的社會風習，《史記·封禪書》云：「東甌王敬鬼。」唐·陸龜蒙《甫里集·甌越野廟碑》載：「甌越間好事鬼，山椒水濱多淫祀。」南宋葉適詩云：「回廟長歌謝神助」，明萬曆《溫州府志·風俗》亦云：「東甌王信鬼，俗化焉。」而這充滿巫風歌舞與廟會祭神的民間風尚，又極容易與怪力亂神之說深相契合，加上南北宋時《目蓮救母》的宗教性雜劇，曾影響早期南戲如《王魁》、《趙貞女》等，增加了因果報應情節。於是負心男子遭惡報，冤女陰間顯威靈，便成為當時南戲情節結撰的套路。雖然明知這是一種難實現的不實願望，但當被害女子死後化作厲鬼來活捉負心郎，或由聲勢更為浩大的「天雷」來轟擊顯赫而不可一世的狀元公時，觀眾積鬱多時的憤懣可以暫時得到宣洩與紓解。這種對現實絕望的激烈詛咒，雖然顯得不切實際，但卻是一種尖銳的社會批判，在社會輿論上具有一定的揭露與認識作用。

❺ 詳參錢南揚《戲文概論》「演唱第六」第一章第一節「書會及其作用」。

負心情變戲之轉型

文學反映人生，戲劇舞臺上人物的一切悲泣喜笑，更是觀眾現實人生的另一面鏡子，因為戲劇是一種與觀眾當下取得共鳴的藝術，無法緊扣觀眾心絃的戲劇，其搬演壽命必然不長，因而當時移歲易，人們價值標準與審美意趣漸次改變時，戲劇的主題思想與人物塑造也必然隨之發生變化，早期戲文負心情變戲蔚出而蔚為主流，背恩婚變的書生備受譴責與批判，但發展到後來，許多令人血氣動盪的復仇性悲劇，逐漸往柔性的團圓路線靠攏，其間當與時代背景、民心好尚以及作家地位密然有關。

宋代由於政策需要而廣開仕進之門，一般寒門書生因緣際會地取得翻身的絕大機會，當時他們擁有優渥的社會地位，仕宦之路一派前程似錦，縱有潦倒者，對未來依舊希望無限；至於得意者，則更是天之驕子，不可一世，就算背恩負義，違逆天理，一般百姓永遠對他莫可奈何，因而不惜以魂追索命、天譴暴斃來摧挫他們而從不假辭色。然而到了元代，文士的地位陡然跌落谷底，主要在於科舉之

路不暢。蒙元政權九十年，按《新元史·選舉志》記載，僅太宗九年（一二三七）舉行一次科舉，直到仁宗延祐二年（一三一五）方才恢復，其間科舉之廢置，凡七十八年，其後又行廢不定，如英宗時就一度中斷；錄取名額極少，少則幾十人，多亦不過百餘人，且蒙古、色目人占半，蒙漢試卷難易有別，葉子奇《草木子》云：「臺省要官皆北人為之，漢人南人萬中無一二。其得為官者不過州縣卑秩，蓋亦僅有而絕無者也。」趙翼《廿二史箚記·元制百官皆蒙古人為長》條云：「官有常職，位有常員，其長皆蒙古人為之，而漢人、南人貳焉。故一代之制，未有漢人、南人為正官者。」於是「士之進身，皆由掾吏」，漢族士子唯一可進身仕途的竟然只有──吏，刀筆吏原是飽學文士不屑一顧者，在社會上他們力耕不能、經商不肯，謀生之道既乏，人格尊嚴也就備受踐踏。謝枋得〈送方伯載歸三山序〉云：「滑稽之雄，以儒為戲者，曰：『我大元制典，人有十等：一官、二吏，先之者，貴之也。七匠、八娼、九儒、十丐，後之者，賤之也。吾人品豈在娼之下、丐之上者乎？』」鄭思肖〈大義略序〉云：「韃法：一官、二吏、三僧、四道、五醫、六工、七獵、八民、九儒、十丐，各有所統轄。」

兩說雖微有不同，然列「儒」於第九等則一。元代士子苦悶之根源，來自文化座標的失落，仕隱俱苦，進取無望又不甘沈淪，萬般無奈，只因自己是「邊緣人」，過去可依科舉仕進，而今科舉僅聊備一格，既不公平又時行時輟，頓使他們六神無主，手足無措，原本他們是社會中心，如今卻被逸出這個座標之外。他們的政治地位與生活處境都相當尷尬、窘迫，在歷史上他們確是際遇特殊的一代知識份子。

唐宋時代妓女與書生的戀愛傳奇中，妓女都是仰望書生，且哀惋可憐，如〈霍小玉傳〉、〈王魁傳〉等，即一般女子與才子相戀，情況亦如是，如唐人小說〈鶯鶯傳〉中的鶯鶯雖才貌艷絕倫，面對張生（元稹）這樣的巧宦，只能自怨悲憐地道出：「始亂之，終棄之，固其宜也。」但到了元代，自怨可憐的腳色轉成書生，元雜劇中的妓女反居優勢而俯視書生，如《金線池》中杜蕊娘對韓輔臣，《謝天香》中謝天香對柳永，《救風塵》中宋引章對安秀實等皆然，而一般女子亦常俯視文士，如《玉鏡臺》中倩英對溫嶠，《望江亭》中譚記兒對白敏中等莫不如是。

故《西廂記》中張生在鶯鶯賴簡之後，相思病篤地說：「自古人云：『癡心女子

負心漢』，今日反其事了。」著實道出了元代士子的劣勢與無奈。而在士子、妓

女與富商發生戀愛衝突時，劇情往往出現潦倒的書生被鴇母斥逐，而讓富商奪去

所愛。如《樂府群玉》卷二所載元人王曄、朱凱合寫❻之散曲〈雙漸小卿問答〉

十六首，敘述雙漸、小卿、黃肇、馮魁等四角戀愛而告官，結果法官將小卿判

歸富商王魁，故事結局雖不浪漫，但卻具有相當深度之社會寫實。只是一般文士

在撰寫劇作時，對於窮愁書生，彷彿看到自己的影子，因而總有無限同情，於是

劇本中雖也敘寫他們生活的困窘，仕途不暢，婚戀不順，但最後仍讓他們事業飛

騰、婚姻美滿，如馬致遠《薦福碑》中張鎬雖多困阨，最後仍得賜官爵，飛黃騰

達；王實甫《西廂記》中的張生雖多愁多病，最後還是高中狀元，與鶯鶯團圓，

而前述本採高姿態的妓女如杜蕊娘、謝天香、宋引章等，最後也都被書生的志誠

❻
《樂府群玉》題王曄作。鍾嗣成《錄鬼簿》則認為此曲為王曄、朱凱合作，其文云：「王曄，
字日新，杭州人，體肥，而善滑稽。能詞章樂府，臨風對月之際，所製工巧。有與朱凱題〈雙
漸小卿問答〉，人多稱賞。」

所感動而嫁給他們。尤其後來紀君祥作《信安王斷復販茶船》時，乃應民心所嚮，由信安王重新裁斷，改將小卿判歸書生雙漸。❼文學是一種理想的呈現，甚至是一種幻想的滿足，屬於大眾化的戲曲藝術更是如此。

基於同一社會現實，元雜劇既紛紛改以喜劇抒寫文士之幸事，以顯示自憐與被憐；南戲在四等之末的「南人」加倍受壓而發跡無望時，若再撰寫、敷演寒士發跡負心棄妻的故事，而予以譴責、批判，不但失去了社會的現實意義，也愈發顯得不合時宜。何況南戲的觀眾多屬中下層淳樸善良的百姓，他們原本就同情弱者，且好心腸地喜歡看大團圓的喜劇，而平常社火爨演也都選在喜慶節日，這時若演出厲鬼活捉、天打雷劈這類凶險的戲，會顯得不太吉利，況且古代婦女若被男人拋棄是很難有出路的，若能退一步妥協也就只好委屈地妥協了，因為單靠幻想痛快地復仇是無法解決現實中根本的生活問題的。再者，在南戲創作方面，各個書會班社競奪魁名，想占斷劇壇盛事，因此才人們得另闢蹊徑，尋找「別樣門庭」，而當時溫州新興工商業迅猛發展、繁榮，講求功利務實的「永嘉學派」聲勢日壯，使人們富於實踐與進取精神，對於以往神鬼復仇的悲劇形式已不再滿足，

轉而架構一套較有可能實現的大團圓收場，於是「別是風味」的戲文翻改之作便應運而生。

早期南戲中《詐妮子鶯燕爭春》原是個負心情變悲劇，在關漢卿《詐妮子調風月》雜劇中，則衍成鶯鶯燕燕二人由相爭而妥協的喜劇，讓燕燕作了二夫人。

南戲《崔君瑞江天暮雪》，在明人改本《江天雪》傳奇（見《曲海總目提要》卷十七）裡，崔原不認前妻月娘，但因月娘之兄登第任高官，蘇琇前來拜謁，兄妹詬詈崔至欲殺之，經蘇琇攜女懇求，崔乃愧悔謝罪遂為夫婦。《張瓊蓮》與《崔君瑞》本事略同，原屬悲劇，即髮妻被負心書生誣為逃婢，刺配沙門島；而到元·楊顯之《臨江驛瀟湘秋夜雨》雜劇中，後半段劇情添改作：女主角之父升官，父女相會於臨江驛，他想為女兒出口氣斬了負心夫婦，這時男主角恰好也頓萌良心，對髮妻仍有眷戀，於是親自要回秦川找她，因而也到驛中避雨借宿，於是對女主角

❼ 任二北《曲諧》卷二云：「終許駔儈伸眉，令人如何能平，此信安王斷復雜劇，所以復將蘇斷與雙耳。」

父女懇求，終於團圓，而將新娶之趙女貶為侍婢。至於一九七五年在廣東漸安發現的手抄本，名《新編全相南北插科忠孝劉希必金釵記》，因劇名有「忠孝」兩字，可以肯定是早期南戲《劉文龍》不忠不孝的改編本，即由後來文士將劉文龍形象作了轉變，寫他被羈留匈奴二十一年，卻不忘故國，忠於國事，妻蕭氏在家不忘故夫，孝養公婆，是一部表彰忠孝的戲❽，劇末，文龍拿出金釵半支、菱花鏡半面、弓鞋一只三件表記，終於夫妻相認，一家團圓。

南戲負心戲的轉型過程是漸進而非一蹴而成的。例如由九山書會編撰的《張協狀元》，其創製時代學術界眾說紛紜❾，孫崇濤就劇中所引詩句及曾提及「緋綠」社兩點考訂，認為其編定時代應在南宋中期❿，而就翻改過程中出現不少破綻來看，它編定時代不可能晚到元代。孫氏文中亦嘗分析該劇難合情理，無法自圓其說之處頗多，如張協已有原配，為何不理直氣壯地申明？張協既嫌貧女「貌陋身卑，家貧世薄」，而王勝花是金枝玉葉「貌美身高，家富世貴」，他為何要拒婚？勝花只因彩樓一眼瞧見張協，竟為狀元不接絲鞭鬱悶而死？權勢顯赫之太尉王德用，為何不在相府擺布張協，非要自請出判梓州，去當張協上司才圖報復？

張協劍斬貧女，為何沒斬死就走？又貧女怎會與勝花酷似？……這些想像之中、情理之外的虛構，即是翻改不夠完滿之轉型痕迹。當然，翻案文章原不容易撰作，早期南戲像陳叔文、李勉那樣有三次負心紀錄的，也就難以翻案了，即使有過翻改之作，也難得到觀眾認同而流傳下來，因此迄今並未發現相關記載。

❽ 詳參唐湜《民族戲曲散論·「劉文龍」是宋元時代的溫州南戲》，一九八七年，上海古籍出版社。

❾ 主張南宋早期創作或稱「戲文初期」作品的，如錢南揚《戲文概論》、《永樂大典戲文三種校注》、馮其庸〈論南戲《張協狀元》與《琵琶記》的關係兼論其產生的時代〉（載《社會科學戰線》一九八四年第二期）等。主張南宋晚期創作的，如胡忌《宋金雜劇考》、王季思《從鶯鶯傳到西廂記》等。意謂元代創作的，可見周貽白《中國戲劇史長編》、《中國戲劇史講座》、《中國戲曲發展史綱要》等著及鄭振鐸《插圖本中國文學史》。認為元代之後創作的，可見日人青木正兒著《中國近世戲曲史》第五章〈復興期內之南戲〉。此外，另有泛稱南宋時期創作的，如游國恩等主編之《中國文學史》。

❿ 詳參孫崇濤〈《張協狀元》與永嘉雜劇〉一文，收於《名家論名劇》，一九九四年，首都師範大學出版社。

到了明代，驅逐韃虜，文士地位翻高，而當時的書會逐漸解體，一般士大夫因生活優裕又饒閒情雅致，開始躋身曲壇、染指創作，對於早期南戲中對負心書生的激烈抨擊與譴責，深感有損學士大夫之聲譽，如丘濬在《五倫全備記》首齣〔西江月〕詞中云：「每見世人搬雜劇，無端誣賴前賢，伯喈負屈十朋冤。九原如可作，怨氣定衝天。」何況這些士大夫中亦不乏負心者，因而骨子裡認為此類辱沒斯文之俗劇，焉可任其敷演於罷氓之上以礙觀瞻？！於是除了消極地明令禁燬之外，更積極地從事翻改之作。如南戲《王魁負桂英》，元末明初人楊文奎曾改作《王魁不負心》雜劇，明·王玉峰又作《焚香記》，把一切歸罪於富豪的改書，桂英雖自縊，又勾王魁陽魂，但海神因二人守節守義，乃助其回生團圓。王十朋的負心悲劇，在《荊釵記》中也將責任歸咎於第三者的挑撥、破壞，而王十朋則是一個寧肯丟官也不負心的風骨錚錚士大夫，最後這個「義夫」，當然與曾投江而獲救的「節婦」結成夫妻。今存《珍珠（米糷）記》傳奇，亦由南戲《高文舉》（又名《高文舉兩世還魂記》）翻改而成，《高文舉》今雖已全佚，但從劇名可知其原有「還魂」關目，而《珍珠記》則無，且劇情與《琵琶記》略同，寫貧士

高文舉賴富家女王金真資助而中狀元，後被權相溫閣強贅為婿，溫女將高之家書改作休書，金真乃上京尋夫，溫女瞞高將金真削髮為奴，幸得一老奴救助而訴於高，高使金真向包公告狀，包公斷溫閣弄權，削職為民，溫女剪髮為奴，後經王父苦勸，終以一夫二妻團圓。

由此可見明代劇作家極力以原是負心的書生開脫、辯護，而在調和、化悲為喜的過程中，往往運用偷換家書、權貴威逼生旦分離、旦被棄或自殺後為權貴、鬼神所救……等關目來作為翻案的手段，生旦皆屬正面人物，歷經種種宿命的磨難終於結合，於是造成「十部傳奇九團圓」的套路⓫。而在潮流之外依然堅持背恩情變主題者如《李勉負心》等劇，因未作任何轉型，入明之後遂日漸湮沒無聞。

⓫ 明代翻案戲之常見手法，詳參俞為民《宋元南戲考論‧宋元的婚變戲與明代的翻案戲》一文，一九九四年，臺灣商務印書館。

《琵琶記》團圓結局之省思

高明以詩人名士的高度文化素養鏤心撰作《琵琶記》，無論詞采、賓白、音律、結構等藝術形式，皆能一洗南戲之訛陋，締造「詞曲之祖」❶的藝術高峰；在主題思想的呈顯上，由於自身的遭遇與文化使命感，自然遠邁於一般劇作並且複雜而深化許多。因此，《琵琶記》的題材雖源自《趙貞女蔡二郎》，但南戲「馬踹趙五娘，雷轟蔡伯喈」這種慘烈、率直而粗疏的結局，高明並不滿意，且由於時代背景與民心好尚所致，此時南戲原有的負心情變架構已紛紛轉型，他的《琵琶記》採一夫二妻之團員結局，難道僅是趨時之作？還是另有一番深心的經營？

眾所周知，在未下筆之前，他先聲稱自己做了一個奇特的夢，夢中東漢大儒蔡邕託他辨冤❶，接著寫到最精彩的一段〈糟糠自厭〉時，「糠和米本是兩倚依，誰人簸揚你作兩處飛」等撼人心魄的名句，竟使「案上兩燭光合而為一，交輝久之乃解」，如此感天動地的創作歷程，使當時百姓無限崇拜地為他建「瑞光樓」予以旌表❶。明初李開先在《寶劍記・序》中以科學而理性的眼光率爾提出訾議，

認為「永嘉高明初編《琵琶》時，坐高樓中，每夜秉二絳燭於前，詐云神助，以冀其傳。」平心論之，則誠故鄉溫州之民風既敬鬼樂神而好祀，說他果真有意製造並宣傳夢事與靈異神跡，還不如說他只是想給善良可憐的鄉民一種精神上的慰藉與提昇而已，因而縱有神話式的附會傳聞，實亦無可厚非，況且他的創宗旨具有超拔性，不在趨俗地「樂人」，而在「動人」，且有裨風教。

為了識其書，自然得先知其人而論其世，何況東漢的蔡邕與元末明初的高明以及《琵琶記》裡的蔡伯喈，其人格特質與人生境遇隱約存有內在統一性。如蔡邕才高博學而純孝，起初對於功名，他看到官場險惡而「閒居玩古，不交當世」，

⑫ 清·劉廷璣《在園雜記》云：「自古迄今，凡填詞家，咸以《琵琶記》為祖」，魏良輔亦推之為「曲祖」，故《琵琶記》向有「詞曲之祖」、「傳奇鼻祖」之譽。

⑬ 田藝衡《留青日札》云：「或曰：東嘉初以伯喈為不忠不孝，夢伯喈謂之曰：『公能易我為善行，當有以報公。』遂以全忠全孝易之，東嘉後果發解。」蔣一葵《堯山堂曲紀》亦有相同記載。

⑭ 〈糟糠自厭〉名句，明清曲籍、曲譜略有異文，詳參本書頁六五③。

劇中人則因雙親年邁而將「功名富貴付之天地」。然而古代文士常懷經世濟民之念，而「致君堯舜上，再使風俗淳」的抱負，唯有仰賴科舉才能實現，蔡邕終於受喬玄之徵辟而出仕；劇中人那份「驊騮欲騁，魚龍將化」的雄心，也在「朝廷黃榜招賢」時，蔡公的逼迫、鄰居張大公的鼓勵下應試去了；作者高明青年時代嘗作〈游寶積寺〉詩：「幾回欲挽銀河水，好與蒼生洗汗顏」以自我期許，陳與時〈送高則誠赴舉兼簡梅莊兄〉詩云：「此去鰲頭應早得，翁翁種德已多年」，高明云：「人不明一經取第，雖博奚為？」可以看出高明也受著祖父的督促、他人的催勸以及自我用世之心的熱切而踏上科舉之路。後來及第任官的憂患，蔡邕是斥言金商，激怒權貴，幾遭棄市；劇中人是中狀元官議郎而任職京師，不得歸鄉孝養父母。而高明在異族統治時代，出仕十年，當過錄事、屬掾、推官等，任的都是地方小吏，久抑下僚，仕途蹭蹬；就官階言，僅從正八品的將仕郎升到正七品的承事郎，最後又降為從七品的徵事郎，雖然勤政愛民，廉介自守，「委曲調護，民賴以安」，但由於個性耿直，當推官勘問刑獄時，「凡獄囚無驗者，悉訊遣之」，使得「囹圄一空，郡稱為神」，這樣的德政需要莫大的勇氣，結果當

然是「數忤權貴」，官運淹蹇！東漢蔡邕更大的憂患是名揚天下而被董卓強官寵

用，以致欲逃遁而不可得，最後落得身死獄中「名澆身毀」的下場；劇中人則是

皇帝強他任官，牛丞相迫他再婚，他雖極盡榮耀，卻欲歸不得，最後未能終養父

母，「三不孝」成為抹不去的污跡。高明僅為宦四、五載，已覺厭煩而有「泊於

祿仕」之感，但因他略有名聲，又想為百姓做點事，如其同鄉所言「雖欲決遁山

林，亦將不可得者」，直到受方國珍強邀的刺激──方是反元起義領袖，此時搖

身一變，「歸附」元朝而割據一地，高明看清歷史，看透官場，於是解官避世，

隱居鄞縣櫟社，以詞曲自娛❶。碻知歷史人物之際遇、作者現實人生之遭逢與作

品所呈顯之主題思想往往密不可分。

高明居於亂世，他將百姓耳熟能詳的《趙貞女》故事大幅加以翻改，究竟有

❶ 有關蔡邕、高則誠生平，可參《後漢書·蔡邕列傳第五十下》，明嘉靖《瑞安縣志·高則誠

傳》；侯百朋《高則誠和琵琶記》，一九八四年，陝西人民出版社；黃仕忠《琵琶記研究》

頁五九─七二，一九九六年，廣東高等教育出版社。

何用意?首先,在《琵琶記》的開場白〔水調歌頭〕裡,他提出「關風化」創作旨趣,揭櫫劇本的中心思想在於「子孝與妻賢」,他不屑寫當時盛行的神仙幽怪、佳人才子那等易於悅目卻瑣碎不堪觀的題材,而苦心孤詣地揀選內容難以動人的倫理名教,希望用溫柔敦厚的詩教方式達到勸懲目的,這自然與他的儒學背景有關。高明幼讀《春秋》,深諳聖人筆削大義,是理學家黃溍的學生,朱熹的四傳弟子,黃溍是有名的孝子,高明曾隨他出游,頗受影響,因而曾撰《閔子騫單衣記》戲文,著錄於《南詞敘錄》,今佚;又有殘存詩文《王節婦詩》、《華孝子故址記》、〈孝義井記〉等,任處州(今浙江麗水)錄事時,聞少女陳妙珍剜肉以療祖母之疾,祖母歿,為踐神誓而出家為尼,高明頗受感動為請旌表其門,故劉基稱他「少小慕曾閔」(〈從軍詩五首送高則誠南征〉之一),足見其儒學淵源頗深。

然而蒙元異族不諳禮教,導致綱常廢弛,朱元璋討元檄文即明白指斥元代統治者「其於父子、君臣、夫婦、長幼之序,瀆亂甚矣」,而以「恢復中華,立紀陳綱」為號召(見《綱鑒合纂》)。在禮崩樂壞的時代,高明亟欲挽救社會人心之破敗,於是藉戲曲來宣導教化。這種道德使命感反映在人物塑造上尤其明顯,《琵琶記》

裡的蔡伯喈不再是背親殺妻的負心人物，而是不棄糟糠、刻刻以父母為念的孝子；趙五娘更是孝婦賢妻的完美典範，即便是貴為相國千金的牛氏，也絕無半點驕奢之態；甘居二房，溫婉識大體，一樣是女德楷模，不像《珍珠記》中的溫氏那般陰狠善妒；而張大公的淳厚高義，則表現出古來救災恤鄰的傳統美德。

在《琵琶記》顯而易見的教化宗旨下，有人對「全忠全孝蔡伯喈」產生意見，如清·毛聲山在《第七才子書》中就曾提出質疑：「篇首標題云：全忠全孝蔡伯喈，余竊疑焉！生不能養，死不能葬，可謂孝乎？辭官不得，日日思鄉，將國而忘家之謂，何而名之曰忠？」而這也同時勾扯出《琵琶記》原本潛藏的另一條重要副線——隱含對當時政治社會的諷刺。歷來對《琵琶記》的評價有時不甚公允，有的認為它滿紙忠孝，只當它是封建禮教的宣傳品而一筆抹煞；有的認為蔡伯喈是概念化人物，目的只為說教；有的認為這是作者的主觀意圖與作品的客觀效果相矛盾。而錢南揚表示，蔡伯喈對君相的強官強婚，雖感拘束卻毫無反抗，這種行動上的屈服，當然符合統治者的需求，故稱「全忠」；蔡伯喈父母雖窮餓而死，但因兒子做了官，死後得到封贈，這又符合統治者所標榜的「大孝」，「作者成

功之處，在於用生動的情節，展示出統治者強加在蔡伯喈頭上的『全忠全孝』空名的後面，包含著多少血淋淋的慘史。」而蔡伯喈軟弱怯懦，無力與命運抗爭，卻又良心未泯而不甘沈淪屈服的形象，「正反映了元朝知識分子苦悶的心情和窘態。」⑯

蔡伯喈的人物塑造既有其時代意義，據不完全統計，元蒙統治時，全國大災害計有五一三次之多，高明的故鄉溫州素稱富庶之地，單是高明所處的五六十年內，水、旱、風、蟲等災害就有二十多起，翻開溫州方志，仍不時可看到「順帝至元六年大旱」、「至正元年大饑」、「至正十三年大旱，民鬻子食」、「至正十七年夏六月，溫州大水」等怵目驚心的記載。在中國人的傳統觀念裡，天災的嚴重降臨，每每與吏治的黑暗有關，而歷史的事實也往往所驗不虛，明人黃溥言在《閑中今古錄》中寫道：「元到末年，數當亂。任非其人，嚴刑橫斂。臺、溫、處之民，樹旗村落曰：『天高皇帝遠，民少相公多。一日三遍打，不反待如何？』」鉏耰棘矜，兵燹四起。天災可怖，人禍尤其可恨，官吏貪污暴虐，令人髮指，《琵琶記》第十六由是謀叛者齊起，黃岩方國珍因而肇亂，江淮紅巾遍四方矣！

齣里正自白：「討官糧大大做個官升，賣食鹽輕輕弄些喬秤。點催首放富差貧，保上戶欺軟怕硬。」而里正盤剝百姓，也得賄賂上司，如此「上下得錢便罷，不問倉廩空虛。」作者於是藉張大公之口罵道：「空喫人的五穀，枉帶人的頭顱。身著人的衣服，一似馬牛襟裾。我歷數你從過惡，真個罪不容誅，動不動逞兇行惡，你那些個恤寡憐孤！」第四十一齣的牛相帶詔書赴陳留旌表孝子門閭時，他的手下狐假虎威，敲詐勒索，結果是「大丞相不管是非」，任其魚肉百姓。

吏治如是黑暗，高明開始省思：追求功名是條正確的路嗎？自唐宋迄元六七百年來，一般文士已將讀書——科舉——出仕三者緊密相聯，視作青雲直上之途，甘願將一生消磨於經書堆裡與場屋之中，但在異族統治時代，高明深刻地體悟出這條功名之路確是錯誤的抉擇！為官非但不自由而且正是憂患的開始，他感慨地說：「前輩士子抱腹笥，起鄉里，達朝廷，取爵位如拾地芥，其榮至矣，孰知為

⑯ 詳參錢南揚《戲文概論》「內容第四」第三章《琵琶記》，一九八一年，上海古籍出版社。

憂患之始乎？余昔卑其言，於今乃信！」❶「莫說市朝事，功名欲逼人」（〈題一

青軒〉）於是《琵琶記》中，他讓觀眾清晰地感受到蔡家之所以發生悲劇，主因在

於饑荒的年歲應盡孝的兒子卻出走了，而遠走不歸的原因正是「功名」二字。科

舉帶來難以彌補的悲劇，兒子中了狀元，代價竟然是雙親成為餓殍，考上的還能

得到滿門旌獎的榮耀——雖然這榮銜的實質也是空的；至於沒考上的豈不更慘，

《琵琶記》中李員外的兒子落第後無顏歸家，曾一度淪為乞兒，而他窮愁潦倒的

身影，不也標誌著無數科舉失意者的漫漫悲哀！在異族擅權時代，文士地位賤居

九等，甘心附元的，也只能做到蒙古統治者的「副貳」，對於「行首長官，不敢

仰視，跪起稟白如小吏。」如此惡劣的政治空氣，高明有意藉著《琵琶記》讓觀

眾瞭解，即使是中了狀元的蔡伯喈，在異族權臣煊赫的氣焰下為官，依然是戰競

地可憐，第二十九齣中，蔡伯喈惶恐無奈地道出：

呵，我口裡吃幾口荒張張要辦事的忙茶飯，手裡拿著個戰欽欽怕犯法的愁

我穿著紫羅襴到拘束我不自在，我穿的皂朝靴怎敢胡去揣？你道我有吃的

酒杯。到不如嚴子陵登釣臺，怎做揚子雲閣上災？只管待漏隨朝可不誤了秋月春花也？枉干磙磙頭又白。

結　語

南戲來自民間，擁有原始而豐厚的生命力，被列為「戲文之首」的《趙貞女

這何嘗不是高明的自白！秉著良知與民族氣節的耿介文士視官場如是憂患重重，還不如從易遭沒頂的激流中退出，遁隱山林以求身心解脫，「如此江山行足樂，莫將塵土污儒冠」（〈送朱子昭赴都〉）是則誠明智的抉擇，而《琵琶記》中的蔡伯喈時時發出「真樂在田園，何必當今公與侯」的心聲，那種欲避世而不能的苦悶吶喊，又怎不令人動容！

蔡二郎》，即從「滿村聽唱蔡中郎」的鼓兒詞說唱藝術中汲取營養，成長茁壯為一部動人心目的戲劇。而這類負心情變的戲之所以棼興蝟起爨演不輟，成為早期南戲的主軸，主要在於宋代因政策所需，廣開仕進之門，而「贅婿」之風促使寒門士子一旦發迹變泰，人格隨之扭曲變形，以致貪富貴、棄糟糠者數見不鮮。羅燁《醉翁談錄・小說開闢》曾記宋代說話人的表演：「噇發迹話，使寒士發憤；講負心底，令奸漢蒙羞」戲劇尤其最善於反映人生百態，而南戲的故鄉溫州，民風敬鬼樂神好祀，早期南戲追求立竿見影的強烈效果，在女子遭棄受害時，不惜藉助鬼神痛快復仇，雖是幻想，卻能給樸實善良的百姓帶來心靈上的補償與撫慰。

迨至蒙元之世，士子地位驟降，佗際不遇的生活使他們失去了負心的條件，當時務實的「永嘉學派」聲勢日壯，薰化實踐進取精神；而書會才人為奪魁名，企圖將舊戲創出別樣門庭，於是早期負心遭報應的南戲紛紛轉型，改以大團圓收場，其中較早轉型的《張協狀元》仍留有若干破綻，至於元明轉型者，則多運用誤會、巧合以及人為或鬼神之間阻與救護等種種技巧，使得翻改之作顯得較合情理，衹是明代由於劇作者身份地位提高，劇中文士常有作者身影折射其中，因而

不惜為負心書生開脫、辯護、調和，如楊文奎有《王魁不負心》雜劇，努力為王魁辯護，而有些翻改過度，甚至違背常理地對劇中女子倒打一耙，如無名氏的南戲《桂英誣王魁》（見《南詞敍錄》）和《桂英誣王魁海神記》，雖不見傳本，但從劇目可知兩人的形象已大幅逆轉，原是負心的王魁，居然是含冤而無辜的，而原是受辱受害的桂英，對王魁所作的控訴，竟然成為一種誣告！足見時代背景、社會民風、作家地位與整部劇作主題之呈顯密然有關。

至於高明的《琵琶記》向有「傳奇鼻祖」之譽，它雖與元明一般翻案作品一樣採一夫二妻之團圓結局，但其主題思想深刻而複雜，除了顯見的關風化思想，為「子孝妻賢」塑造動人的範型人物，以正面教化人心之外，它還側面地反映出高則誠「亂離遭世變，出處嘆才難」的元代士子窘態，以及韃虜政權之險惡；「忍將父母饑寒死，博換得孩兒名利歸」則是科舉所造成的時代悲劇，而蔡伯喈「真樂在田園」的夢想，展現的更是元代士子的避世思維，碻知《琵琶記》所探討、反映的深度與廣度，遠非宋元明劇中一般書生負心主題所可範限。

八、傳古人之神方為上乘
——談崑曲的咬字

　　在我國燦若繁花綴錦的古典戲曲園地裡，各劇種以它們獨特的語言、聲腔造就其他劇種無法取代的藝術風格，而舞臺所呈現的服裝、佈景、道具、燈光、化妝、文武場面，乃至於舞蹈動作等一切舞臺設計，劇種之間卻可按實際需要而彼此參酌、相互改易。這意思是說，唯獨語言與聲腔兩要素不得稍或假借，若有改易，則失其所以為該劇之主要特色。就實際唱演而言，語言代表戲曲之特色尤重於聲腔，清代王德暉、徐沅澂《顧誤錄》有云：

大都字為主，腔為賓；字宜重，腔宜輕；字宜剛，腔宜柔。反之，則喧賓奪主矣。

意思是說演唱者須掌握咬字的關鍵所在，不使聲腔紊亂字音，才能顯出該劇種的本色。

雅如幽蘭般的崑曲之所以不同於其他聲腔劇種，在古典劇壇上享有「雅部」之美譽，就在於崑曲以純正的「中州韻姑蘇音」形成特有的典雅韻味，迥異於皮黃之「中州韻湖廣音」與一般地方戲（花部）之多採方言。

崑曲的咬字，明清兩代曲論甚為重視且頗多論述。如崑山水磨調改革運動的中堅人物——魏良輔，特別標出曲有三絕：字清、腔純、板正，並且指出「士大夫唱不比慣家，要恕；聽字到腔不到也罷」，就是以字音的準確與否作為評賞唱曲的首要標準。潘之恆的《鸞嘯小品》也提到：

夫曲先正字，而後取音。字訛則意不真，音澀則態不極。……故欲尚意態

之微，必先字音之辨。

說明咬字之是否準確，直接影響曲意的表達與曲情的騰宣。其後何良俊《四友齋曲說》、徐渭《南詞敘錄》、王驥德《曲律》、沈寵綏《度曲須知》、《絃索辨訛》、東山釣史與鴛湖逸者的《九宮譜定》等書對戲曲唱唸中字音的四聲清濁，都抱持相當謹嚴的態度。到了清代，探討咬字吐音的曲論專著，更是不勝枚舉，如徐大椿的《樂府傳聲》、王徐合著的《顧誤錄》、吳梅的《顧曲麈談》與《詞餘講義》、王季烈的《螾廬曲談》與《度曲要旨》等書，對崑曲之辨音、出字、收聲、歸韻等唱唸口法，論述博賅詳贍，頗有為文苑揭示楷則，為歌場樹立典範的功效。

何謂中州韻姑蘇音

被王驥德尊為「南曲正聲」的崑曲，其咬字、行腔與盛行於北地的北曲雜劇相較，自另有一番典麗韻致，所謂「南曲自有南方之音，從其地也」，正說明崑

曲與生俱來的語言聲腔特色——「姑蘇音」。

然而崑曲畢竟不僅是侷限於崑山一隅的地方戲，明萬曆之後，它以「聽之最足蕩人」的聲勢，走出江浙，蔚為流布全國的最大劇種，並雄踞曲壇幾達三百年之久，因此它的咬字也逐步中原化，不可能狹隘地全採吳語方言，而是兼容並蓄地取則通天下之語的中原雅音，正如沈寵綏所言「聲音以中原為准，實五方之所恪宗」，也就是現代戲曲界所稱的「中州韻」。

有關「中州韻」的解釋，各家說法不一。如周貽白認為是河南開封語言，徐慕雲、黃家衡將它視為「尖團音」的一個代名詞，竺家寧的《聲韻學》簡單地把它看成是卓從之《中州樂府音韻類編》（內容與周德清《中原音韻》略同）的簡稱。蘇雪安在《京劇音韻》中則籠統地表示「很可能是從周德清所著《中原音韻》一書而來。」事實上，中州韻與自元迄清兼賅南北音韻的曲韻系統息息相關，並對許多劇種與曲藝的唱唸字音產生相當大的影響力。

中州韻，顧名思義即含有「字音雅正」之意。我國幅員遼闊，殊方異語自古而然，故早在南戲北劇萌生之前，孔子即有「雅言」之觀念，唐以降亦有天下正

音之體認，宋、陸游《老學庵筆記》卷六云：「中原惟洛陽得天地之中，語音最至。」古時以河洛一帶居九域之中，故將其語音視為通於四方之天下正音。有元一代，所謂「中原雅音」之地域略廣，指汴、洛、中山諸地，此時戲曲界最受矚目的《中原音韻》即標榜「韻共守自然之音，字能通天下之語」，具有「四海同音」特色之中原正音。此一曲韻嚆矢，在當時曲壇又名《中州音韻》，虞集為它作序時即言：「高安周德清，工樂府，善音律，自著《中州音韻》一帙，分若干部，以為正語之本，變雅之端。」明代曲家多沿用此書名，或有簡化為《中州韻》者，當時同系統的卓從之《中州樂府音韻類編》亦有此稱呼。

由於「中州」有正宗、正統、正式之意，故明清兩代的曲韻專書幾乎全仍卓、周之例，而將書名冠以「中州」二字，如王文璧《中州音韻》、范善溱《中州全韻》、王鵕《中州音韻輯要》、周昂《新訂中州全韻》等皆是。而在當時社會的實際語言中，也的確因現實需要而出現一種能通行天下、合乎博雅大方的共同語，據成書於明萬曆三十三年的《利馬竇中國札記》所載，中國各省口語迥異，各有其方言鄉音，除此之外，「還有一種整個帝國通用的口語，被稱為官話（Quon-hoa），

是民用和法庭用的官方語言。」當時耶穌會傳教士只要習此官話即可通行無礙，因為它是高於方言的全國共同語，尤其在上層社會的官員與知識分子中格外流行，其普及程度連婦孺也懂。

戲曲表演必須隨時掌握觀眾的注意力，才能展現其迷人的藝術魅力，所以戲曲語言儘量要求雅俗共賞，讓各階層觀眾都能聽懂，因而它自然得充分運用這種具有四海同音特色的「中州韻」。尤其獨享雅部美譽的崑曲，自明嘉靖風行南北傳綿迄今，影響各地聲腔劇種如川劇、湘劇、京劇等不下十餘種，自有其遵古雅言並與時通變的中州韻特色，而這種「通音」正與方言土音相對，故自元以降，曲壇名家莫不以「務去鄉音」為原則。如元、周德清特別辨明「諸方語之病」，明代曲聖魏良輔《南詞引正》稱「中州韻詞意高古，音韻精絕，諸詞之綱領。」他「憤南曲之訛陋，盡洗乖聲，別開堂奧」而有漸去蘇、松方言土音之主張，目的在使崑曲吐字合乎博雅大方，進而躍登雅部正席，無怪乎沈寵綏讚賞他「排腔配拍，榷字釐音，皆屬上乘。」徐渭《南詞敘錄》也表示「凡唱，最忌鄉音」，潘之恆宗「中原音」，沈璟《正吳編》旨在正吳中土音之訛，王驥德有「以方言

變亂雅音」之戒，沈寵綏《度曲須知·凡例》云：「正訛，正吳中之訛也。」其〈北曲正訛考〉即註明「宗中原韻」，以正積久訛傳之吳音。由於崑曲源出崑山，唱者難免方言影響而未盡合於中州雅韻，因而雖遲至清代，曲家仍時時以方言為戒，如李漁有「少用方言」之論，《顧誤錄》亦特別強調「入門須先正其所犯之土音，然後可與言曲。西北方音之陋，犯字固不可更僕數；南方吳音，所稱犯字最少，而庚青盡犯真文。」指出江南吳音庚青與真文兩韻常混而不分，唱唸口法宜仔細釐析，近代吳梅主張「方言宜少」以免戲曲流傳不廣……凡此種種皆在追求戲曲唱唸之合乎博雅大方，故以「中州韻」為咬字之原則，而免遭僻陋之誚。

綜上所述，「中州韻」此一戲曲音韻術語，可說是元明清曲韻之俗稱。屬於曲韻嫡派系統的崑曲，其南曲唱唸咬字要避吳中土音之訛陋，才合乎「南中州」的標準，其北曲自然與清代當時北方實際語言有所不同，方能符合「北中州」之規範。總之，「中州韻」是站在曲韻系統的立場，力避方音之僻陋，強調咬字須雅正大方，博通四海，進而使戲曲藝術達到雅俗共賞底境界。正因為「中州韻」係斟酌古今、綜合南北而成，具有天下通音之特質，又能與時俱變，故每為諸多

劇種與曲藝取以為唱唸之正音規範。❶

至於崑曲中的「姑蘇音」四聲分明、清濁有致，並帶有江南吳儂軟語的韻味，最能體現崑曲清柔婉折、流麗悠遠的特色。沈寵綏在《度曲須知·四聲批窾》說：「去聲高唱，此在翠字、再字、世字等類，其聲屬陰者，則可耳；若去聲陽字，如被字、淚字、動字等類，初出不嫌稍平，轉腔乃始高唱，則平出去收，字方圓穩；不然，出口便高揭，將被涉貝音，動涉凍音，陽去幾訛陰去矣。」指出崑曲對四聲清濁非常講究，如翠、再、世、貝、凍等字屬清，被、淚、動等字屬濁，兩者不可紊亂。

至於上、去兩聲自明至今，在崑曲唱唸口法中所體現的姑蘇音本色尤其明顯，如上聲字大都用「囉腔」，囉者，吞也，俗稱「落腮腔」，以輕俏找絕為佳，唱時用「落腮」法將音吞上一半，同時偷取半口氣，使唱腔空靈生動，如《牡丹亭·遊園》中「怎便把全身現」之「怎」字，「雨絲風片」之「雨」字，一落腔即頓住，故又稱「頓音」；上聲字另有「哮腔」之特殊口法，即先發一高八度左右的音，再順勢滑下接唱本音，過腔時以轉無磊塊為上，如〈遊園〉「艷晶晶花簪八

「寶璟」之「寶」字，頗能展現警俏之聲情效果。而入聲字則是南曲的特色，在曲中宜配「斷腔」，方能顯出「短促急收藏」的調性，所謂「一出字即停聲」這種出口即斷的唱唸口法，有時配合身段，造成戛然而止的立體效果，而聲斷氣不斷的表現，更屬高難度的唱唸技巧。

他如沈璟《正吳篇》云：「桓歡，口吐九」說明桓歡韻應以 œn、uœn 或 yœn 收尾，沈寵綏亦指出歌戈韻當「收輕嗚」，此係就崑曲與生俱來的姑蘇音立說；再如鳩侯韻吐音較窄，章系字採翹嘴音念法（又稱啜嘴音，即聲母有圓唇作用）等，並皆為崑曲姑蘇音特色之展現。

崑曲南、北曲咬字最大的不同就在於入聲字的有無，北曲將入聲字派入三聲，如沈寵綏指出：「讀，叶都」、「蝶，叶爹」、「帛，巴埋切」是入作平；「國，叶鬼」、「脫，叶妥」、「色，叶篩上聲」、「客，叶揩上聲」是入作上；「目，叶暮」、「玉，叶裕」、「避，叶背」則是入作去。咬字既然從「促聲」改為「舒

❶ 自元迄今，有關「中州韻」內涵之辨析，詳參拙著《曲韻與舞臺唱唸》，一九九七年，里仁書局。

聲」，行腔自然也就不配斷腔了。此外，就戲曲發展史而言，崑曲之北曲沿自金元北曲，具有相當的可能性，故北曲字音與北方語言密然相關，聲母除常見的來、泥、日等屬次濁之外，並不像南曲兼有全濁聲母。

字音與腳色行當的關係

清代乾隆以前，曲界並未出現南曲專用的韻書，王驥德的《南詞正韻》雖見記載，卻無此書刊印、流布的任何文獻資料，而明代出現的韻書，如《瓊林雅韻》、《中州全韻》等，大抵為《中原音韻》的裔派，韻分十九，入聲並未獨立；明初的《洪武正韻》，入聲雖另立十目，但都與陽聲相配（即所謂「陽配入」），並未真正獨立。到了乾隆年間，崑山人王鵕根據自身的江南語言作《中州音韻輯要》，將《中原音韻》中的齊微韻析為機微、歸回二韻，又將魚模韻分作居魚、蘇模二韻，從此確立了二十一曲韻，對後來的南曲韻書影響甚大。稍後沈乘麐又依據南曲字音作《韻學驪珠》，將入聲獨立為八目，成為崑曲審音正韻的度曲南針。

《中州音韻輯要》、《韻學驪珠》與王季烈《度曲要旨》所列二十一韻目雖眉目井然，但舞臺實際的演唱口法，尤是南曲，分類更加細密。如皆來、干寒、歡桓、天田、蕭豪等韻，其韻母按腳色不同而略有差異，正如李笠翁所謂「生旦有生旦之體，淨丑有淨丑之腔」，王守泰在《崑曲格律·字音》中特別提到上述韻目字音與腳色配合的情形：

北曲音和韻音（指《中原音韻》）相同。南曲音則依角色的不同，韻母也有了差別，闊口──淨和老生──用韻音，生旦則更接近蘇州音，而接近的程度，則視角色的身分──冠生、雉尾生、巾生、正旦、貼旦等──，曲詞的情感，而有所不同。

舉例來說，同時一個「來」字，淨和老生唱 lai，由冠生、雉尾生、巾生、正旦到貼旦（如唐明皇、呂布、柳夢梅、趙五娘到紅娘），字音也隨著腳色的不同而從 lai、lɛ、lɛ、le 逐漸演變到 IE。這種情形正是舞臺唱演重視「口吻肖似」的表現。因為地

位卑下的淨丑，如《琵琶記·糟糠自厭》的媒婆、拐兒與《十五貫·訪測》的婁阿鼠，他們知識程度較低，所保留的鄉音自然比一般腳色來得重，其賓白使用方言（蘇白）原是入情入理；而貼旦的聲口若融入柔婉的姑蘇音，自會增添幾分嬌俏至於知書達禮如老生、冠生、正旦等主要腳色，其吐屬則接近官話（雅言）以展現端雅大方的氣質。

傳古人之神方為上乘

王驥德在《曲律》中談到戲曲聲調時表示：「各調有宜遵古以正今之訛者，有不妨從俗以就今之便者，……一旦盡返古，必群駭不從。」同樣地，崑曲的咬字，自明代薪傳迄今歷經數百年，不可能全然無所遷變，但在變與不變之間，何者須「勢應通俗」？何者須「遵古而不泥古」？其間去取，個人以為唯有傳古人之神，方為上乘，否則徒具形骸，僅存糟粕的後果，將會使它漸漸失去活躍於舞臺的生命力！

就以侵尋、監咸、纖廉三種閉口韻來說，從元代《中原音韻》到近代《蟫廬曲談》，強調唱曲應講究閉口三韻的曲論專著甚多，然而由於時代的改變，閉口韻自明以降大都消失，而僅存於閩粵等小部分方言之中，並且歷代唱崑曲者率非生於該地，尤其崑曲的字音根據為「中州韻姑蘇音」已如上述，因而唱曲者呼吸口語之間，並不受閉口韻的限制。然而歷來曲家論曲音時，往往泥守古韻，要求戲曲之創作與演唱宜遷就古音韻學，保留閉口韻的存在。明代魏良輔已感到「閉口難」，許多曲家對閉口韻也不甚清楚，以至於作品常有犯韻現象。就實際唱演效果而言，趙景深認為「閉口音唱起來也不見得怎樣好轉，有時反而特別難聽」，可能由於一般語言早已不用閉口音，因此歌者唱來不甚自然，聽者也不習慣，加上韻尾收ｍ音，拖腔時不易處理，較難產生美聽效果，所以王驥德提醒作曲者「閉口字少用，恐唱時費力。」站在戲曲進化的觀點來看，閉口韻在目前實在已失去斤斤講究的必要了。❷其次，崑曲常用的三部切音法也並非字字適用，如蕭、天、

❷
詳見拙著《近代曲學二家研究──吳梅、王季烈》第四章第二節，學生書局。

雷、水……等字使用切音，頗能增加一唱三歎的韻致，但若將「生」、「聲」等字切成「星」音，「簪」字切成「津」音……，就很難讓觀眾「耳聞即詳」，因此實在毋需斤斤墨守。

總之，戲曲這門藝術並非一成不變的，崑曲在數百年的演進當中，曾有過輝煌的成就，也造就了今天許多不同支派。作為一個戲曲的尋寶者，面對這種紛然衍派，自然是以直探源頭為可貴，所謂「能傳古人之神者，方為上乘。」

附錄

欲明曲理，須先唱曲

——崑曲研究的「學」與「術」

楊振良

> 學也者，所以擇術也；術也者，所以行學也。君子正其學於先，乃以慎其術於後……立非常之功，居危疑之地，唯學可以消其釁……君子之以學定其心而術以不窮者，此而已矣。——王夫之《宋論》卷三。

明代萬曆年間，崑曲學者王驥德寫了一部承先啟後的理論著作《曲律》，標舉崑山腔為「南曲正聲」，當時的戲曲專家孫如法評價王氏這部書的重要意義時便說：「此絕學，非君其誰任之！」

「四方歌者皆宗吳門」衍生的語言問題

崑曲是我國精緻的民族瑰寶，搬上舞臺則稱「崑劇」，流行於明代正德年間（一五○六—一五二一）。這種在南戲基礎之上發展出的聲腔特色，主要表現在音樂、歌唱方面，最早的時候稱為「崑山腔」，與當時的溫州腔、海鹽腔、餘姚腔、弋陽腔並稱為「五大聲腔」，由於本身唱法的優雅精緻，逐漸取代了其他的劇種聲腔，明人顧起元《客座贅語》卷九云：

今又有崑山，較海鹽又為清柔而婉折，一字之長，延至數息。士大夫稟心房之精，靡然從好，見海鹽等腔已白日欲睡。

在此，「崑山腔」是以「清柔婉折」、「一字之長，延至數息」表現它的特點，此後，隨著吳中度曲家與樂工的改革，崑曲逐漸以「啟口輕圓」、「收音純細」展現了它的魅力，徐渭在嘉靖三十八年（一五五九）成書的《南詞敘錄》之中就寫

到它獨霸一方的狀況：

惟崑山腔止行於吳中，流麗悠遠，出乎三腔（弋陽、餘姚、海鹽）之上，聽之最足蕩人。

於是，崑腔挾其精緻細膩與清柔婉轉的特色，到了隆慶與萬曆初年（一五六七─一五七七），已經儼然成為四方歌者的標準，徐樹丕《識小錄》卷四並以「四方歌者皆宗吳門」，已經儼然成為四方歌者的標準，徐樹丕《識小錄》卷四並以「四方歌者皆宗吳門」來形容它的發展。也因此，崑曲本身起源於崑山、太倉，以蘇州府屬為主要根據地，但四邊環繞的區域無一不受其深遠的影響，由於區域特色，產生了「聲各小變，腔調略同」的各種崑曲唱法，明代戲曲評論家潘之恆在《亘史》雜篇卷四裏說得非常清楚，其云：

長洲、崑山、太倉，中原音也，名曰「崑腔」，以長洲、太倉皆崑所分而旁出者。無錫媚而繁，吳江柔而淒，上海勁而疏，三方者猶或鄙之，而毗

陵以北達於江，嘉禾以南濱於浙，皆逾淮之橘，入谷之鶯也，遠而夷之，無論矣！

他的意思是說：長洲、崑山、太倉一帶的崑曲才是真正的崑曲，至於無錫、吳江、上海的崑曲則滲入了另一種味道，而北過常州，南過嘉興的崑曲則根本已不是那一回事……。這個見解，為目前戲曲界爭論著究竟甚麼崑曲才是「正宗」的分歧看法，提供了一則史料佐證，也建立了一個公允的衡量標準：崑曲之所以成為中國戲曲史上不朽的典範，就在於演唱時講求「中原音」。由於崑曲以蘇州為主要發祥地，這「中原音」的標準即是「中州韻姑蘇音」，過份「媚繁」的無錫話、「柔淒」的吳江話，以及「勁疏」的上海話，唱出來的崑曲，衡諸「中州韻姑蘇音」的標準，應屬地方色彩較重的崑曲支流。所以研究崑曲首先遭遇的關鍵是語言問題，若是不先解決「中州韻姑蘇音」的音系，就不能呈現崑曲為「雅部」的主要特色，也無法知道產生「崑山腔」的基礎是甚麼！這一點，在任二北的《曲海揚波》裏說得很清楚。

「字調」與「腔格」相為依存

其次，崑曲是用工尺譜來記音的，而工尺譜與字詞之間卻有依存關係。

追溯源頭，我國自古本來就存在著「配樂」與「填詞」的問題。唐人元稹〈樂府古題序〉把這兩種由《詩經》、《楚辭》而降產生的現象稱為「由樂以定詞」（填詞）、「選詞以配樂」（配樂）︰凡操、引、謠、謳、歌、曲、詞、調是「由樂以定詞」；而詩、行、詠、吟、題、怨、嘆、章、篇則可度為歌曲，所謂「選詞以配樂」是也。

也因此，在曲之前的「詞」是「由樂以定詞」（填詞）──以唱詞來湊合樂調、以字就腔的。「詞牌」的音樂固定，承繼這系統，「曲牌」照理也應有固定的音樂，可是較諸不同的劇本，竟也發現其中的「腔格」大相逕庭，究竟是甚麼因素造成的呢？原來，傳統戲曲中的雅樂──崑曲，融鑄上述兩種「樂」與「詞」配合的方式來製譜，曲詞的填入雖按平仄，但製譜時仍要照顧曲詞的四聲，而給予不同高低之工尺。王季烈《螾廬曲談》卷三〈論四聲陰陽與腔格之關係〉針對此

點有云：

同一曲牌之曲，而宮譜彼此歧異，不能一致者，因其曲中各字之四聲陰陽，
彼此不同故也。

他並舉例，如「合四」、「上尺」、「尺工」為陽平聲之腔格；「四」、「尺」、
「工」為陰平聲之腔格；「工合四」、「四上尺」、「尺工六」為上聲之腔格等。
所以，崑曲是「依字行腔」的，「行」是「佈置」或「譜寫」之意，依照字的四
聲、低、昂、曲、直而配上唱腔，就把唱詞變成音樂化的語言了。

但這所指的「四聲腔格」之外，每支曲牌亦有「曲牌腔格」，即其主要旋律，
近代曲學大師王季烈將其定名為「主腔」，其《螾廬曲談》云：

為某種曲牌第幾句、第幾字所固有之腔，不以四聲陰陽之別而有所變更，
即所謂主腔是也。（〈論譜曲〉）

又云：

凡某曲牌之某句某字，有某種一定之腔，是為某曲牌之主腔。（〈論譜曲〉）

因此，要譜個崑曲曲牌，當知主腔旋律之不可隨意改變，須採「倚聲填詞」之法；但又據曲詞的四聲陰陽調值高低酌配工尺，則又是「因詞配樂」，由於這個客觀因素，造成了同一支曲牌在不同劇本裏用了相異的工尺，但「主腔」仍在。比如《牡丹亭‧驚夢》和《琵琶記‧喫糠》的第一支曲（山坡羊），它們的工尺譯成簡譜是這樣的：

可以比較出二支〔山坡羊〕在後半段是相同的，這種譜例在崑曲戲不勝枚舉，我

3 6ⁱ 505 35 　6 | 8/4 5 35 | 3・2 　 12 |

沒亂裏　　　　春情

2 3 2 1 6 | 5・5 356－ |（牡丹亭）

難　　遣

6ⁱ 6 6 5[⌣]3 | －8/4 5 5 　 3 5 | 3・2 1 2 | －

亂荒荒　　　　不豐（稔的）

2 3 2 1 23 | 5・6 221 6－ | |（琵琶記）

年　　　歲

在博士論文《牡丹亭研究》（學生書局）裏花了將近百頁的篇幅，比對自清初迄近代六種曲譜裏所收〈閨塾〉、〈肅苑〉、〈驚夢〉的唱腔，也是希望藉由整理瞭解這種現象，讀者可以參看。

「清工」與「戲工」，「曲譜」與「宮譜」

另外值得提出的便是唱曲系統的問題。崑曲最早流行在社會高層，是文人曲家特殊的娛樂，他們唱曲講求咬字，形成與藝人不同的內涵，即所謂的「書房曲子」、「清工」，由於清歌冷唱，不串扮登場，所以魏良輔《南詞引正》中說：「清唱謂之冷唱，不比戲曲。戲曲借鑼鼓之勢，有躲閃省力，如者辦之。」在《曲律》之中說得更為透徹，認為清唱全是功力修為的最佳表現：

清曲，俗語謂之「冷板凳」，不比戲場藉鑼鼓之聲，全要閒雅整肅，清俊溫潤。

於是清唱崑曲在文人社交圈流行了很長一段時間，目前蘇州戲曲博物館所庋藏的「堂名擔」就是當日的遺制，也能看出當時清唱是件極為高雅的事。

至於崑劇藝人唱的曲則稱為「戲工」，一般文人與崑劇藝人絕少來往，清代龔定庵甚至說過：「清曲為雅宴，劇為狎游，至嚴不相犯」的話。即因如此，崑曲就分化為冷板清唱的文人唱法和登之氍毹的崑劇藝人唱法，甚至抄錄的「宮譜」也針對個別需要有內容上的差異。

三〈論宮譜〉的說法來劃分：

何謂「宮譜」？「曲譜」與「宮譜」之別，可以根據王季烈《螾廬曲談》卷

鏊正句讀，分別正襯，附點板式，示作曲家以準繩者，謂之「曲譜」；分別四聲陰陽，腔格高低，旁注工尺板眼，使度曲家奉為圭臬者，謂之「宮譜」。

曲譜代有新作，其編輯目標乃供填詞之用，影響較大約有《太和正音譜》、《南

曲譜》、《嘯餘譜》、《北詞廣正譜》、《欽定曲譜》、《南詞定律》、《南北詞簡譜》等，至於一般所用來唱曲用的「宮譜」，由於旁註工尺板眼，又兼具曲文賓白，故亦泛稱為「曲譜」，實則以「唱譜」名之為最妥。在上述分化的原因下，唱譜形成為文人曲家系統的有《吟香堂曲譜》、《納書楹曲譜》、《集成曲譜》、《與眾曲譜》、《正俗曲譜》，這些本子多注重清唱；而另外根據明清以來梨園舊本而成的《遏雲閣曲譜》、《六也曲譜》、《崑曲大全》、《春雪閣曲譜》或民間許多的曲譜，則代表戲班的另一種文化。研究崑曲時，這種脈絡宜先釐清，乃能直探曲學蘊奧，掌握戲劇藝術學的根源。

就以編纂《九宮大成南北詞宮譜》的周祥鈺來說，他本身就是清曲家，畢生從事鑽研音律，考訂宮商；近代三大崑曲家俞粟廬、吳瞿安、王季烈亦出身清曲系統——俞粟廬對度曲法的創新、吳瞿安將崑曲帶入大學講堂、王季烈以西方科學方法探索崑曲樂理核心，首創「主腔」之說，撰輯《集成曲譜》與寫成《螾廬曲談》，對後來的崑曲研究都產生鉅大的影響。其中俞粟廬更放下「清工」的架子與「戲工」結合，《粟廬曲譜》的選戲訂譜是可以看得出這一端倪的，而崑曲

的精髓更因隨著藝人的演出發揚光大，在學術研究上更具價值。

目前，能較有系統結合「清工」與「戲工」與「宮譜」特點之曲譜，亦有蘇州大學出版社印行之《寸心書屋曲譜》甲乙編。該書收崑曲名曲三百餘支，甲編以傳統工尺譜書寫，標明四聲清濁，以供曲家拍唱；乙編則以通行簡譜、線譜附行。是書原名《曲苑綴英》，由周秦負責選編謄錄等事務，並特請江蘇省戲劇學校教師王如 (正來) 等先生，綜理全書校註工作，其中王氏取《納書楹曲譜》為底本，詳參現存諸譜及清末民初崑曲名家演唱錄音，考訂曲牌來源與特色、曲文格律、聲情唱口，用力最多，誠嘉惠曲林，功不可沒也。

口傳心授的唱唸口法問題

崑曲的唱唸口法向來重視口傳心授，明清兩代曲論探討崑曲吐字行腔，有所謂的「出字」、「收聲」、「歸韻」、「交代」、「啟口輕圓，收音純細」、「轉音若絲」……，若非親身體驗學習唱唸，實在很難瞭解透徹。

就以曲譜為例，譜上所能記載的僅有疊腔、撒腔、豁腔、斷腔等數種而已，

而崑曲從原來的掇、疊、撒、豁、霍、斷六種唱腔，演變到今日將近二十種，工

尺譜上無法一一詳列，唯有靠口耳相傳，才能將藝術燈燈相續地傳綿下來。何況

曲譜對唱者而言，僅供備忘而已，前代曲論專著嘗記載若干度曲之道，如王驥德

指出「平有提音，上有頓音，去有送音」，王季烈揭示：霍、豁、斷三腔為區別

上、去、入三聲之主要唱腔，而掇、疊、撒諸腔在配腔方面則比較自由。若不諳

度曲之道，拘執工尺「死唱」，或僅據曲譜而作腔格分析，皆難得到曲中三昧。

至於賓白的讀法，更非口傳心授不可，唱曲有曲譜可依循，更有音樂伴奏，

不像唸白全無鑼鼓幫襯，很容易露出破綻，所以戲場每有「千斤說白四兩唱」、

「一白二引三曲子」的俗諺。唸白首先要顧全文理，才不貽笑大方，如王季烈

曾提到他在上海聆曲，有人唱《長生殿·驚變》，唱法頗為考究，但唸到「清平

詞」時，卻在「清」字上頓逗，足見那人學養不足。此外，崑曲上聲字的唸白較

為特別，李漁的《閒情偶寄》提到上聲的特色是：「入曲低，而入白反高」，也

就是「唱從低起，念白則反是」。他如去聲或上聲重疊時的唸法等問題，王季烈

的《度曲要旨》曾作仔細分析，茲不贅述。

平心而論，想要建立中國戲劇理論的體系，非要掌握以上最起碼的戲曲核心問題不可。有心曲學者，除了必須瞭解整個戲曲發展史，熟讀劇本與相關文獻之外，在中國古典戲曲音韻上必須具備基礎知識，蓋曲學之重點全由此處衍生，由字格而句格、腔格、板式、韻腳，亦不能不知曲牌套數，其中牽涉宮調笛色，內涵相當複雜。

崑曲不但是文學，同時也是綜合藝術，文學方面需要深厚的詩、詞、駢文的素養，並也需具備起碼的古文解讀能力，否則是讀不通劇本的。從事崑曲研究，除了學養之外，如果能再加上「術」的薰陶，如口傳心授的唱工、撽笛吹奏的吹工與粉墨登場的戲工，那麼整個的研究，「學」與「術」兼備，必然能新人耳目，開拓無窮的空間。

國家圖書館出版品預行編目資料

琵琶記的表演藝術

蔡孟珍著. — 初版. — 臺北市：臺灣學生，2001 [民 90]
面；公分

ISBN 957-15-1102-1 (平裝)

1.中國戲曲 — 傳奇 — 評論

982.2 90017038

琵琶記的表演藝術（增訂版）（全二冊）

著　作　者：蔡　　孟　　珍
出　版　者：臺　灣　學　生　書　局
發　行　人：孫　　善　　治
發　行　所：臺　灣　學　生　書　局
臺北市和平東路一段一九八號
郵政劃撥戶：○○○二四六六八號
電話：(○二)二三六三一五六
傳真：(○二)二三六三六三三四

本書局登記證字號：行政院新聞局局版北市業字第玖捌壹號

印　刷　所：宏　輝　彩　色　印　刷　公　司
中和市永和路三六三巷四二號
電話：二 二 二 六 八 八 五 三

定價：平裝新臺幣一九○元

西元二○○一年十一月初版

98207

ISBN 957-15-1102-1 (平裝)